中国古代绘画概述

郑振铎、著

浙江人民美术出版社

出 版 说 明

郑振铎（1898—1958），字警民、铎民，常用笔名西谛、C.T.、郭源新等，出生于浙江永嘉（今温州市），祖籍福建长乐。中国现代杰出的爱国主义者和社会活动家、作家、诗人、翻译家、文学评论家、文学史家、艺术史家、考古学家，也是著名的收藏家、训诂家。郑氏自青年时期开始研究文学与史学，写小说、做翻译、著论文；二十世纪四五十年代涉足艺术史，编纂图录并撰写艺术史论文，志在传播及普及中华民族优秀传统艺术。

《中国古代绘画概述》一书，精选郑振铎先生有关美术的六篇文章，涉及范围上至商周陶器纹饰，下至近代绘画成就。文章按内容时间为序，具体篇目如下：《伟大的艺术传统》《中国古代绘画概述》《中国绘画的优秀传统》《〈宋人画册〉序言》《永乐宫壁画》以及《近百年来中国绘画的发展》。纵观郑氏这些文章，多是由出土文物、传世书画等实物出发，再结合相关文献来做进一步讲解，极少有脱离文物而仅从文献记载来推阐的情况，故而各篇文章多能做到手检目验，可谓言之有物。例如《中国古代绘画概述》一文，在讲解汉代以前美术史时，即由出土的帛画、发掘的墓葬壁画以及器物上的彩漆绘画等展开，为读者搭建起一段更为真实可靠的美术历史。

虽然郑氏长期从事学术研究工作，但本书所选各篇文章皆语言朴实通俗，较少使用艺术史专业术语，因此可以看作是一部集知识性与可读性于一体的中国美术简史。当然，由于郑氏写作时代局限，文章中的艺术史观是在文化大国被半殖民地化、我国艺术珍宝大量外流之后形成的，行文中不免留有极富时代感的民族主义、爱国主义论调，这是我们在阅读过程中需要留意的。

此次整理出版，以人民美术出版社1985年版《郑振铎美术文集》为底本，予以重新编排整理，调整了一些与当今表述习惯不同的字词；底本偶有错漏之处，亦做了适当的修润。此外，鉴于郑氏文章注重实物的特色，我们根据文意选配了多幅彩色插图，希望对读者的阅读有所帮助。

浙江人民美术出版社

二〇一九年七月

目　录

伟大的艺术传统

我们祖国的艺术，是有伟大、悠久、健全、光荣的传统的。从很早的时候，就由我们的艺术家们产生了很好的陶器、玉器、铜器、石刻、雕牙等的艺术作品。殷代的铜器，其铸造的工致，花纹的复杂多样，显然是有专业的铸造师与设计师的，这又证明：不会是氏族社会的产物。曾见安阳、殷代大墓出土的两个铜盘，盘中有一转轴，轴的四方，各蟠曲着一条姿态生动的龙，拿手一拨，即能转动自如。这样的精巧的东西，即以现代的铜工也不一定能够铸得出来。可惜这两个铜器和无数的殷代出土文物都一股脑儿被国民党盗运到台湾去了。那时代的雕玉、雕牙、雕骨的技术也是很工细活泼的。梁思和先生告诉我：殷墟出土的玉器，数以千计。许多都是向来不曾见到的，且也未曾见之著述的。其中有一支十厘米长的玉管，最叫他不能忘记。管中空，似插着什么附属物。不知用什么技术，能够把那支细长的管子，中间挖空。还有一支碧玉雕的象，也是极为生动的。雕牙、雕骨的东西，像骨笄之类，也都是极精致的作品。用什么工具来雕刻，现在还不知道。但那手法是很高明的，宛曲匀称的图案却具有生动活泼的气象。西周的出土物，较之殷代，似失之浑朴。但到了春秋、战国时代，却有了极大的跃进。地方性非常的显著。

齐与鲁，楚与秦，吴越与郑、卫，赵与韩，燕与虢，其作风均有一望即知的差别。青铜器还在用，但多半已成为礼器、祭器。铁器已经出现。随着生产工具的改进，生产力也大为发展了。随着经济情况的普遍发展，艺术、文化也达到了空前的灿烂光辉之境。百家竞起，诸子各立一说。在艺术上，则雕镂之术，已达到极精至美的境界。洛阳金村出土的嵌金银丝的铜制物，嵌金银与螺钿的镜子，整套的玉佩，朱与黑色的漆器；琉璃阁出土的青铜嵌红铜的水陆交战图鉴，以及在辉县固围村大墓出土的鎏金嵌玉的带钩，雕镂极细致的玉璜等，都是极为辉煌的艺术成就。秦的艺术品传世不多，但像嵌金字的虎符，和一部分的铜器、陶瓦等也还有其特色。两汉的艺术是向多方面发展的。陶器上涂了黑漆，有的则加上了各色的釉，特别是绿色的，经过了两千年的氧化作用，泛出一片灿灿的银光，极为美观。职工的技术是很高的。在绘画与雕刻，尤有了很大的发展。封建地主们的墓室、祠堂与石阙，都饰以彩色的壁画或大幅的浮雕。像辽阳汉墓的壁画与武氏祠、孝堂山、两城山的浮雕，虽略显浑重，而也有很生动的地方。陶制、木制的俑，最为特色。犬与马的俑，种类与姿态尤多。四川彭山县与陕西长安附近出土的男女俑，足以表现汉代的劳动人民的真面目。漆器大为流行，朝鲜古乐流郡遗址出土的漆案、漆盘等是出于四川漆工之手的。图案极为流动

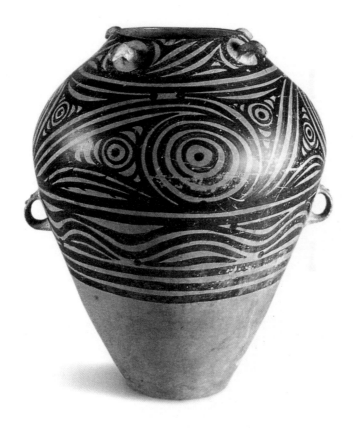

新石器时代·马家窑旋涡纹彩陶瓷

活泼。所绘的人物像和武氏祠的画像不是血脉相连的。三国、两晋的出土物不多，但带釉的陶器与砖瓦还流传得不少。北朝的佛教艺术，带着新的面貌与我们相见。初期是深受印度犍陀罗艺术的影响的，但立刻便与我们的艺术相结合，更丰富了我们的艺术内容与技术。从敦煌的塑像、壁画，到云岗、龙门、天龙山、南北响堂山的石刻，都是皇皇巨制，不仅规模宏大，而且功力很深。南朝的遗物不多，栖霞山的石刻比之云岗和龙门是显得很渺小的。但萧梁的石兽却有其成就，那气势是雄猛的。最早的有作品流传于世的伟大画家顾恺之的《女史箴图卷》和《洛神图卷》，虽是唐摹，而典型犹在，南朝的画风是足征的。隋统一了南北朝，为时虽短，在艺术史上却占了很重要的地位；敦煌的隋壁画，和隋的镀金佛像与雕刻都是很杰出的。相传为展子虔作的《游春图卷》，也可仿佛想象到这时代的伟大的绘画成就。唐代的艺术，达到了极高的境界。伟大、壮丽、健康、富于人间味，吸取了多方面的多种的外来影响而融合于本土的作风里。就在宗教壁画和雕刻里，人间的成分也是很浓厚的。被斯坦因劫去的敦煌绢画中，有一幅《接引菩萨图》，接引菩萨以幡引着一位盛装的妇女升天，那位妇女，头部微俯着，仿佛还在依恋着人世。敦煌壁画上的许多供养人像都是与被供养的佛、菩萨像同样地被慎重地处理着或表现着的。长安昭陵的六骏，四川乐山市凌云寺

摩崖佛像是以宏伟和生动著称于世的。唐三彩的陶俑和陶器是陶瓷史和雕塑史里的珍异。阎立本的《历代帝王图》《萧翼赚兰亭图》、吴道子的《送子天王图》、王维的《伏生授经图》、梁令瓒的《五星二十八宿真形图》也都是唐代绘画的代表作，正是和中国封建王朝的达到最高的统治阶段相配合的。五代军阀专横，政治混乱，而艺术却承继着唐的传统，不曾堕落下去。但大气魄的制作，却少见了。成都王建墓的雕刻，还保存着唐代的典型。绘画却在山水画和花鸟画上着力，给后人以不大好的影响，关仝、滕昌祐、黄筌、徐熙都是以其精巧的技术自喜的。被封建主所赏识的是业余的画家的作品。而职业画家的制作，却成为人民大众的喜见的对象，被压抑在下层去了。宋代的绘画，受五代的影响最深，同时还有些文人，在"写"着即兴的"竹""石"一类的东西。但大的制作，并不是没有。好些职业的画家们仍在继续着伟大的艺术传统，像张择端的《清明上河图》，我们今日虽仅能见其摹本，也还为其所描写的人民生活的逼真所吸引。大画家李成的作品，已不易见。但范宽、董源、巨然、郭忠恕、燕文贵、许道宁、易元吉、郭熙、崔白、李公麟、王诜、赵令穰、赵佶（徽宗）、米友仁、赵伯驹、马和之、李唐、李迪、苏汉臣、刘松年、李嵩、马远、夏珪、陈居中、梁楷、陈容、郑思肖、龚开诸画家的画还有在人间流传着。其中，也有很伟大的人物画，但主要的

是以山水画为主。瓷器在这时代成为主要的艺术品，巨鹿出土的大量民间窑的作品和易县山中发现的瓷制罗汉像，是有很高的成就的。刺绣缂丝的技术也达到很高点。但在雕刻方面却显著地堕落了，衰颓了。开封的铁人，是不大高明的。大规模的摩崖造像也不见了。只有木雕的或漆塑的佛像还足以夸耀。这也正和那个国境日蹙的衰落下去的宋帝国的全般形势相合的，他们再也不会有唐代那么伟大的气魄的制作了。蒙古人的占领中国全土，又掀起了佛教艺术的高潮。但那是属于西藏的密宗系统的。而所谓"正统"的绘画，仍在中国本土继续五代、宋的作风而发展着。赵孟頫、管道升、赵雍的一家，钱选、高克恭、王振鹏、郭畀、柯九思、王渊、任仁发、颜辉、盛懋、陆广、方从义、陈汝言、王冕，和四大家的黄公望、吴镇、倪瓒、王蒙，代表着各方面的成就。人物画在这时代开始显得退步。明代的艺术，在雕塑方面成就不大，而沉溺于小型艺术，像雕竹、雕黄杨木、雕牙等的技巧的成绩。瓷器有了更大的进步。景德镇的作品是光芒万丈的。漆器、刺绣、缂丝、景泰蓝都有其杰出的制作，雕漆与填漆的艺术更是空前的。在绘画方面，也还承继着五代、宋、元的传统，以山水画为正宗。马琬、王绂、戴进、夏昶、刘珏、姚绶、吴伟、张路、沈周、吕纪、周臣、唐寅、仇英、文徵明、陈道复、居节、王谷祥、陆治、谢时臣、文嘉、文伯仁、钱谷、徐渭、项元汴、周天球、宋

宋·沈子蕃缂丝花鸟（局部）

十竹齋珍藏

明·《十竹斋笺谱》书影

旭、周之冕、丁云鹏、文从简、董其昌、吴彬、赵左、陈元素、程嘉燧、魏之璜、李流芳、卞文瑜、杨友骢、蓝瑛、陈洪绶诸家，也各有成就，唐寅、仇英二人在人物画方面是杰出的。民间的艺人，则仍在为庙宇作壁画及塑像，并作着些为人民所喜爱的流行的画幅。在明代中叶以后，书籍的插图和单幅的木刻画，大为发展。新安黄氏、刘氏等，父子相承，成为专业的木刻家。环翠堂汪氏的传奇和《程氏墨苑》等插图，精工秀丽，有类盛唐的人物画。胡曰从亦是徽人，流寓金陵，创作彩色版画，是中国版画史上空前的最高的作品；他的《十竹斋画谱》和《十竹斋笺谱》足以代表晚明封建地主的艺术欣赏力的最高峰。满洲人的入关，并没有打乱了这个悠久的艺术传统。项圣谟、张风、程邃、张学曾、萧云从、王时敏、王鉴、王翚、王原祁、恽寿平、禹之鼎、黄鼎、陈书、高凤翰、张宗苍、李鱓、沈铨、黄慎、上官周、华嵒、邹一桂、金农、郑燮、钱载、董邦达、金廷标、袁江、袁耀、罗聘、钱维城、钱杜、改琦、汤贻汾、费丹旭、戴熙、任熊、任薰、赵之谦诸人，或为皇家供奉，或自写性灵，都还逃不出宋、元、明的传统。但明末遗民像弘仁、傅山、龚贤、髡残、道济、朱耷等，却寄悲愤于画幅，自有其枯瘦奔放的作风。吴历则吸收了西洋的画风到中国来，郎世宁则以西洋人而为中国作画，都与传统有别。雕塑艺术仍陷在小型作品的泥塘里不能自拔。瓷器却有了更好的发展，

珐琅彩的出现，是把过去的制瓷技术更提高了一步。画珐琅的制作，也突破了明代景泰蓝的繁琐的作风。其他漆器、刺绣、缂丝等等，都还保持着相当的水准。但木刻画除了清初的作品之外，渐渐地成为庸俗的东西。只有乾隆时苏州桃花坞所刻的，有着特殊的西洋画的趣味，道光及以后广东的木刻家还有着较好的作品。

这里只有简略的叙述着我们伟大的艺术传统的历史。底下想大致地依照着年代的先后、地域的不同，或种类的分别，作比较详细些的评介，主要的是附入若干"插图"。用文字来说明，往往不如以图片来说明，可以更直接、更容易地令人了解。图、文互相发明，是必要的。

只是一部极简略的"入门"的东西，只是粗枝大叶地介绍若干最重要的伟大的祖国艺术传统，但已足够说明我们祖国的艺术是有着怎样伟大、悠久、健全、光荣的传统了。

所不能不痛切地感到的是过去的"艺术"是被封建帝王和地主们、买办资本家们，以及半封建、半殖民地的学者们所封锁的。无数的最可夸耀、最可宝贵的艺术品永远不能给一般人民所见到。它们被禁锢于深宫大宅之中，被尘封于学者们的书斋之中。它们只是被特定的一部分人所摩挲、玩赏。再者，我们过去的学者只是注重"文字"，很少想到用实物来说明问题，这个"文字障"，便也把无数的艺术品埋没了，使

之不见天日。等到人民政权建立，人民可以有权利享受祖国的伟大的艺术传统的作品的时候，而大部分的艺术品却已为国民党所盗运，或为各帝国主义者所掠夺而去了！幸而在晚清之季，因为新印刷术的发展，有一部分实物曾被介绍出来，被保留在图谱里。这些图谱，有的是很谨慎小心的著作，有的却泥沙杂下，真赝不分的要不得的东西，甚至像上海施某所印的瓷器谱，香港某人所印的玉器谱，全书所收，无一不是赝品，阅之令人气塞！这里所引用的图片，是经过慎重的选择的。去伪存真，才能见出我们伟大的艺术传统的真实面貌。

说到这里，我们更不能不心痛欲裂，悲愤万分！在这里印出的大部分的图片，其实物是藏在各帝国主义者的博物院里的呢！五十多年来，全国各地出土的许多艺术品，以及私家所收藏的绘画，其中最为精美的、最重要的胥为帝国主义者们所掠取。新疆的文物，成为英、德、日和帝俄的劫夺的目标。勒柯克（Lo Coq）和古伦魏特尔（Grünwedel）所运走的高昌、库车的壁画，斯坦因（Stein）所取去的木简及其他文物，橘瑞超所盗窃的壁画、文书等，都是惊心动魄的东西。敦煌千佛洞被王道士盗卖给斯坦因、伯希和（Pelliót）的古代刺绣和绘画，是赫赫有名的我国中古艺术的珍品。《女史箴图卷》是英国在英法联军之役从圆明园掠劫而去的。长沙出土的中国最古的"缯书"是被美帝国主义者的文化间谍柯克斯

（Cox）以欺骗的手段夺走的。端方的所藏，差不多都入了美帝国主义者的博物院里。河南、平原、陕西各省所出土的最精美的最重要的铜器、玉器以及三彩陶俑等等，也都入了美、日、英、法帝国主义者的公私库藏里去。河北巨鹿出土的最好的北宋时代的民间瓷器也在他们的公私库房里，是他们博物院里的可夸耀的收藏品，但却是我们不可磨灭的耻辱的纪念物！我们选印着这些文物或艺术作品的图片的时候，不能不心痛欲裂，悲愤万分！

我们叙述这样的一部中国艺术的简史的时候，时时双眼都涌现着泪珠，不由得不更增强了对帝国主义者侵略的反抗与憎怒，不由得不更加深了对祖国的热爱。读者们读着这书的时候，也一定会有同样的感情的。

热爱祖国的伟大的艺术传统，也就是热爱祖国，也就在进行着爱国主义的教育。

殷代的艺术

我们今天所知道的殷代（前1401—前1154）的艺术，是比较晚期的东西。盘庚迁都以前的商代的文化还没有什么重要的踪迹可寻。山东的龙山文化，是殷商早期的东西。龙山出土的甲、骨都是没有文字的。但其黑色陶器，艺术水平是很高的，很薄、很光亮。红色的陶规鬲，造得也很精工。在盘庚迁都以后，殷的艺术已是很发达的了。铜器的铸造术，达到了十分精美的阶段。不仅图案花纹繁杂多样，有的器物，体积也很巨大，像"司母戊鼎"，便重至千斤以上，安阳出土的牛鼎、鹿鼎，也是很巨大的。大器的铸造是用好几个模子拼合起来的，先在模子（陶制的）上刻好图案，然后才把铜汁倾倒进去。这是需要艺术家细密的分工的。图案花纹，有的很朴素，但大体上都是相当繁琐的。图案的花纹，以动物为主体，尤以饕餮纹为最习见。饕餮是"龙生九子"之一，贪食，故多以装饰食器——像鼎之类——但这是宋人的说法。《史记·五帝本纪》云："缙云氏有不才子，贪于饮食，冒于货贿，天下谓之饕餮。天下恶之。"则饕餮是人名。根据饕餮图案，有两眼，有大口，悬想还是像牛一类的动物头部的正面形的图案化吧。还有所谓夔纹、凤纹、雷纹、蝉纹、蚕纹、龙纹、蚪纹、犀纹、鸮纹、兔纹的，变化相当的多。也有将禽鸟或兽

类全形铸成一器的，像著名的鸡卣。也有以动物形作为铜器的支柱（像"司母戊鼎"）或把手（像牺首夔龙饕餮纹杯），或盖上的纽（像饕餮夔凤纹为卣鸟纽盖），或器内的一部分的（像四龙盘）。那样的栩栩如生的有现实主义倾向的动物形态，已不是图案，而是雕塑专家的精巧的制作了。作武器的铜工，也是一丝不苟，而且富有艺术性的，有的弯形的小刀，把手部分是作动物形的。许多的刀、斧和戈头，都是有精细的图案，而且嵌上绿松石。铜制的车饰、马饰也都具有很精美的图案花纹或雕铸的动物形。铜盔有不少被发现，有的朴素，有的则具有图案花纹。铜的面具形的东西，也曾出现过，大约只是装饰品的一种。

殷代的铜器，显然是由陶器发展出来的。但到了后来，民间的殉葬品的陶器，却反而模仿铜器的形制了。1950年春季，中国科学院考古研究所在安阳试掘出土的若干陶器便明显地可以看出是追踪铜器的复制品（像陶制的爵杯等）。又白色陶制的盘、罍一类的形制和图案，也都仿铜器而来的。

在这个时期，青铜器文化已达到了很成熟的阶段，可惜我们还不曾找到它们的祖先，它们的初期的制作品。

许多重要的铜器和白陶，都已为各帝国主义者博物院或私人所得去。前中央研究院历次在安阳发掘出来的东西，则已为国民党悉数盗运往台湾。这里所采用的许多图片，除了

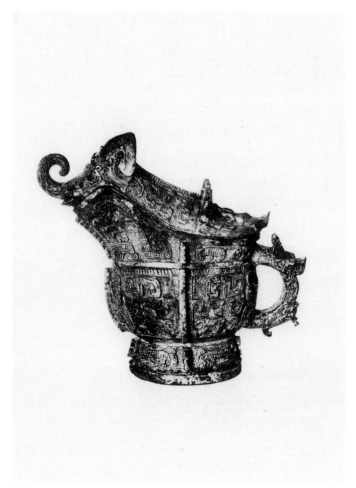

商·象首饕餮兽纹兕觥

极小部分之外，实物已都不是我们目前所能见到的了。

除了铜器、陶器之外，殷代的艺术家在雕塑技术上，也发展到玉器、象牙器、骨制品、大理石制品方面去，而且都有很好的成就。殷的玉器是十分精美的。前中央研究院在几次的发掘中，得到上千件的玉器，其中以中空的细玉管和碧玉雕成的像最为重要，可惜已被盗运到台湾去，连其照片也不能见到。其他被当地人发掘出来的玉器为数也不在少。很重要的，差不多都已到了国外的几个博物院里去，也有落在私人手里的。有作禽形的、蛙形的，也有把禽形、兽形图案化了的，还有实用品，像玉栉，那些图案，和铜器上的花纹是一脉相通的。作实物形的玉器，则雕得很像活的玉也被用作武器，像玉援嵌石夔龙形戈，像嵌石虺龙纹铜柄玉矛都是很精工的作品。后来的玉工，往往就玉的原来形式雕作不同的形象（见宋人词话《碾玉观音》），殷代的玉工想也是这样的。美国弗利亚美术馆所藏的玉人，是今日所有的最重要的可以见到的殷代人物的真相的遗物。我们仿佛还与栩栩如生的三千多年前的人物相对，那个时代的衣冠制度也可以从那里见到一斑。

前中央研究院曾发掘出殷代的陶俑若干，制作得很粗朴，乃是戴着桎梏的男女奴隶。我们看那痛苦的脸，足够说明殷代的奴隶生活是怎样的惨酷。

在大理石制品中，我们也找到了另一个人像，身向后仰，

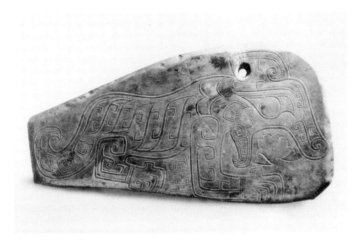

商·虎纹石磬

双手向后按在地上，支持着全身的重量。这显然是作为一种巨大的铜器或其他器物的支垫物之用。

我们得到这三种雕塑的人像，乃是研究历史的人的最大幸运，也是中国历史上最重要的实物文献。谁还会想到殷代人民和奴隶的面貌是如此真实地显现在我们之前呢！

大理石的使用在殷代似是很普遍的，至少在王家建筑与用具方面是用得很多的。安阳出土的鸮鸟、蛙、怪兽和龟似乎都是建筑的装饰物或附属物，或仅仅作为玩赏之用的也说不定。鸮、蛙和怪兽身上的花纹和铜器图案是同一类型的。

最近的发掘，得到一具大石磬，饰以虎纹，是很值得注意

的东西。那样一具大的石磬，作为乐器，其奏乐的场面可想象得出是很壮观的。

象牙的制品也有发现，像上饰蝉纹的筒形象牙器是实用的东西吧。"纣为象箸"的传说，并不是虚无缥缈之谈。骨或牙雕的笄或其他装饰物是极为工致的，其先，几乎完全是鸡形，后来便渐渐地简化了。在鹿角上，在牛骨上，殷代的工匠们也遂形地雕镂了许多精巧的花纹。

特别重要的是，丝织品在那时候已是很进步的。今日在铜器上尚常常见到绢的遗迹，绢的织纹是有各种形式的，当时把铜器作为殉葬物，恐怕其外面常是包有绢帛之类的。就那织纹看来，殷代的织工已达到高度的发达的境地。

殷代的艺术，就现在所已知道的而论，确是发展到专业化的程度。铸铜、纺织、雕塑等等，都已各有专门的工匠。已经从氏族社会进到奴隶社会是非常可能的。将来出土物更多，一定会更明白地证实这个假定。奴隶社会文化是会产生较之氏族社会文化更伟大、更精美、更重要的艺术作品的。希腊、罗马的文化、艺术不是建筑在奴隶的血、汗与泪之上的么？远远地离开原始人的想象与幼稚的手法，逐渐地走上现实主义与表现人生的道路上去，殷代的艺术就是走在这样的道路上的。

西周时代的艺术

周民族的发展是很明白的。我们看了《诗经·周颂》里的几篇叙事诗，就知道他们是怎样地从氏族社会发展成为一个伟大的有组织的国家，一个初期的封建社会的国家的过程。他们和殷民族斗争，在武王的时候就灭了殷，承继了殷代的文化和艺术，而更向前发展了一步。殷民族的艺术是精致的，但有时似觉得有繁琐的倾向。西周的艺术，初期的还是沿袭着殷代的作风，像令方彝、令方尊、臣辰卣、吕方鼎等。但过了不多时候，图案就显得浑朴厚重起来，像有名的盂鼎、毛公鼎、颂鼎都是朴质无华的。但另有一个特点，就是器上所刻的铭辞渐渐地多了。

在文字的叙述上，较之殷代的复杂、进步了。殷代的器物，只是记载着制器者或所有者的名字而已。但周代的铜器则往往详尽地叙述着作器的原因，何人为何人而作，为何事而作。毛公鼎的铭文，长至四百九十七字，简直是《尚书》中的一篇"诰"或"命"。

为了西周领域的广大，艺术的作风，也因之而有所不同。在陕西宝鸡出土的铜器，就和在浚县辛村出土的很有差别。虢季子白盘和散盘都是虢国之物，其图案就是很繁杂的。端方旧藏的一套酒器群，名为"柉禁"的，也出土于宝鸡，也同

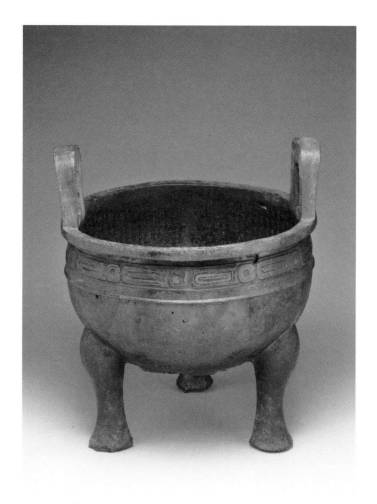

周·毛公鼎

属于这一个系统。前中央研究院在浚县辛村发掘出来的西周铜器，是另有作风的，它们是卫国的系统，像淲伯逪卣。他们还发现了许多别的东西，其中最可注意的是若干铜制的面具，这些东西到底做什么用的呢？作为装饰物是可能的。是不是"铺首"呢？是不是建筑物上的附属品呢？今已不可知。出土于洛阳的一批西周古器，像上举的臣辰卣，又是另一个系统的。时代和地域的不同，艺术作风也就随之而有异。郭沫若先生著的《两周金文辞大系》考证时代极为精审。随了发掘地域的开展，地方作风也就渐渐地为我们所知。这样的地域性的特色，我们将在下面逐渐地叙述出来。

西周的铜器，其规模的宏伟是绝不会下于商代的"司母戊鼎"的。虢不是一个大国，但虢国所铸器，却是气魄很大的。像"虢季子白盘"，重量至四百多斤，可以容纳一个人躺在盘里沐浴，就是一个例子。虢国如此，王室所铸器，更可想而知其绝不会很小的。楚国的统治者曾问过周王室九鼎的轻重，那九鼎如果还存在的话，一定是规模很宏伟的。

在图案上，饕餮纹、夔纹、鸮纹、蝉纹、蚕纹、雷纹、鱼纹、鸟纹等，在殷代流行的，此时仍沿用不变。像凤纹、象纹，在商末才见到的，在此时则大为流行。其为西周时代所特有的图案，则为鹿纹、重环纹、环带纹。最可注意的是，殷商的艺术家们是把动物的形态图案化了的。到了西周，一方面还

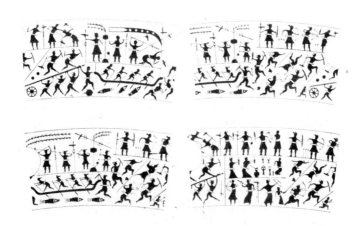

周·水陆交战图鉴纹饰摹本

保存着这个作风，同时还开始了几何图案的制作。而像鹿纹，却不是图案，已是写实的动物图了。这便使中国艺术从原始性的动物图案，转变到分化的方向去。那就是，写实的动物图（以后是人物图），开始出现了，而图案花纹，却成为更整齐的纯粹的几何图案。这个发展在艺术史上是非同小可的。春秋战国时代的好些猎壶、车马猎纹鉴、水陆交战图鉴等就从这里开始得到其消息了。由此更发展到武氏祠、孝堂山等汉画像的浮雕，是一脉相传、血统相连的。西周艺术的特点和重要性就在这里。

　　浚县辛村的古墓群，多经盗掘。前中央研究院曾做出四次发掘与清理的工作。所得凡一千余件，铜器只有十四件，但其中还包括金、玉、石、陶、丝、麻、布、席、竹木、丹漆等，足以表现那个时代的车服、甲胄、戈矛、纶组、佩饰、玩好的情况。可惜那些出土物均已为国民党悉数盗运到台湾去了。我们论述西周文化和艺术的人，便只好以现在所知的铜器为唯一的对象，更详尽的或更全面的叙述，只好有待于将来了。

韩国的艺术

　　西周是封建社会的初期，据传说，天下诸侯国有一千八百余之多。其中兄弟国有十五，同姓国有四十，其余都是异姓的。到了周幽王受了西方犬戎的压迫，在镐京站不住，平王便把都城搬到洛阳，以后便被称作东周。东周的前期为春秋，后期为战国。王室的地位日渐降低，诸侯国不断以武力相兼并。到了春秋，只剩下一百四十多国，到了战国，主要的大国只剩下秦、楚、燕、齐、韩、赵、魏七国，封建主的势力益加巩固和强大。这时，铁已发现，已被应用于农具，生产力大为进步，而商业资本也随之发展。齐是最早强大起来的，原因就在山东得到盐、铁之利，首先在经济力量上占了先锋。齐桓公和管仲，提出了"尊王攘夷"的口号，成为五霸之一，也就是成为天下诸侯的盟主。以后，秦之所以特别强盛，也就

在实行商鞅的新的经济政策，"废井田，开阡陌"，准许土地
自由买卖，还招致别国的人到秦国来开垦荒地。虽然农民们
于纳税之外，还要为封建主们服兵役，但社会经济是更进一
步地发展了。随着各国的经济的发展，艺术也大大地发展了。
在铸铜的艺术上，在雕塑方面，在美术工艺品方面，都有了较
前代显著的进步。黄金和白银被大量地应用着。人与物的塑
造更为现实主义化。图案花纹也更为精工整练了。地方的特
性也更为显明了。在这里首先介绍占居在中原地方的韩国的
艺术，作为这时代的艺术的一个代表。一则为了"韩君墓"的
出土文物种类多，方面广；二则也为了那些美术工艺品，制作
得特别工致富丽，且现实主义的作风也特别的明著。他们比
之殷代和西周时代是更近于我们的，更为我们所喜爱的。殷
和西周，特别是殷，人像和动物形态差不多都是图案化了的。
但在这时，却大为不同。我们看洛阳金村出土的一对玉人，那
线条是多么婉曲而柔和，姿态是多么婀娜而美丽，比之殷代
的玉人和大理石的人像来，后者是显得十分板涩而缺少精神
的。这里出土的许多铜马、铜的小动物，都是真实的、可爱的。
铜铸的匈奴像，也是逼真如生的。特别可注意的是，一面铸
造得至精极美的铜镜，镜背以金银丝镶错在里面，镂成细如
毛发的花纹，表现一武士骑在马上，手执短刃和一只虎在斗。
虎是张牙舞爪地在作殊死斗，马则腾踔不已，随着武士的控

御，武士则身披甲胄，俯身把短刃向虎身上用力地刺去。这一幅猎虎图的确是杰作！两千四百多年前的武士的雄姿，竟栩栩如生地出现在我们面前。还有错金的壶和敦以及带钩等，都是极为精工富丽，前所未有的。"鄰氏编钟"和"鄰羌钟"是很重要的铜制的乐器。许多银造的日用器皿，其做工不下于近代的专家之作。还有象牙做的箸和梳，那梳的镂刻之工是极为精细的。传说中有"纣为象箸"之说，但纣的象箸迄今未为我们所发现。最早的象箸却始见于此。铜铸的灯台，花色众多，也极为精致。许多漆器开始为我们所见到。有好些圹砖上面刻有花纹的，也在这里出土。那些猎狗和飞鸟的花纹，曾引起了世界艺术家们的赞叹。最有趣的是几块人物的圹砖，以疏朗朗的几根线条，把古人的面相极真切地表现给我们看。一个书生手抱着简册，两个封建地主中途相遇，在抱拳作揖。这些乃是绘画中的不朽的杰作！同时也是雕刻上的不朽的杰作！粗线条的笔触，是那么经济而有力地表现出人物的神情和姿态，比之南宋时代的禅宗派的画家们，像梁楷、牧谿们所作的人物画来，是更为坚实，更近自然的。韩国的艺术家们的写实的、现实主义的作风，在这些人物画上充分地呈露出来，我们不能不加赞扬。在艺术上，已达到了相当成熟的阶段，像猎狗的且嗅且侦察地向前，捕捉猎物；像一群飞鸟惊惶地飞向天空，在实际上，已是现实主义的很高明的作品了。

韩国的艺术家们观察自然界和人类社会的能力无疑是很超越的。在艺术上这样突飞地跃进许多步，正和学术思想上的周、秦诸子的伟大时代相呼应，也正是封建社会生产力突飞进步的结果。

这些韩国的艺术品是在河南洛阳金村发现的。洛阳故城遗址，北倚邙山，南临洛水。那个地方，有古冢八座，六冢自为一列，二冢平居其南，都是位于故李密城的东南隅。在1928年的时候，一阵骤雨，把一块地陷落下去。惯于盗墓的乡人，立刻就知道下面一定是古墓。他们纠集了一批人，从事于盗掘，把这八座墓中的文物，都彻底地盗光了。一共发掘了三年。加拿大人怀履光，那时在开封圣公会为主教，闻风而至，得到了一大批重要的出土物，上述的圹砖七十多方即在其中。他把这些东西都运到加拿大去，成为翁太利奥博物院最可骄傲的陈列品。其后，陆续出土的许多珍异的艺术品也都散于欧、美、日本的好些博物院和私家手里。被保存在国内的极为少数。这是最可痛心的事！

新郑与浑源

在1923年8月的时候，河南新郑县南门外，发现了大批的古铜器和其他古器物，而以铜器为最精而多。在形制上、在花纹上都有特别的作风，实自成一个系统。在出土的一百

多件铜器里，只有一个方卢有铭文"王子婴次之炱卢"七字。王国维先生谓："婴次即婴齐，乃楚令尹子重之遗器也。……盖鄢陵之役，楚师宵遁，故遗是器于郑地。"但这批铜器实在不属于楚民族的艺术的系统。楚人带了那么多铜器去打仗，打败了，连夜地逃走，还有工夫从从容容地埋藏在地下，在情理上也说不过去。郭沫若先生谓："王子婴次，即郑子婴齐，新郑之墓当成于鲁庄公十四年（前680）后之三五年间。墓中殉葬器物至迟亦当作于前675年。"这推测是相当可靠的。故这批铜器可以断定是郑国本地的铸造物，其作风乃是郑国的。两千六百二十多年前的郑国，乃是南北交通的要道，贸易的中心地点之一。春秋时代，晋楚争霸，郑国的跟从于晋或楚，是可以决定这两大国的霸权的。故郑虽介于两大之间，而其地位是很重要的，其经济也是相当繁荣的。这批青铜器的出现说明了那个时代郑国文化艺术的成就的高超。在这批铜器里，虺螭纹的图案是很习见的，像"虺螭纹镈""虺螭云纹鼎"等等。立鹤壶的制作是极为精工而杰出的。这是青铜器里最好的作品之一。壶顶上栖一鹤栩栩欲活，双翼鼓动，作将飞翔的姿态。像那么生动活泼的动物像，在铜器里是不多见的。"虎形兕觥"也表现着食肉兽的雄猛之姿。"不知名器"铸一人形的怪物，双足踏着两蛇（或龙），头部伸出四个长角，双手半举着。四长角的上端，平匀地伸出，当为另一器（盘之

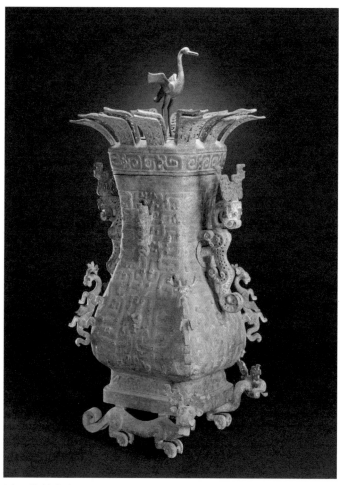

周·莲鹤方壶

类）的托座。这人形的怪物一定是和古代的神话传说有关的。郑国的艺术，可以相信是有浓厚的写实主义的倾向的。图案花纹相当的繁琐，可是表现动物形态的时候，一定是很生动，很像真。正是摆脱了商和西周的传统的束缚而走向写实的作风的大路上去的。一部分的密布器体的虺螭纹、虺龙纹等的图案，则成为楚民族艺术的作风之一。那时候，郑楚的交通、贸易、军事、外交的频繁，两国间艺术作风的相互影响是必然的。

1923 年 2 月间，山西浑源县西南十五里东峪村，发现了古铜器二十六件。其中一部分已流到国外去，一部分则为商贾所密藏，待机再行盗运。解放后，有六器为海关所扣留，陈列于上海古代文物管理委员会。这批浑源系统的铜器是足以代表北方系的艺术的，其中有些是素朴的制作，没有任何图案花纹的。但像提梁壶，壶身饰以像真的绳纹，恰足以说明这是仿效或遗留着北方民族的水壶（陶器）的形制。夔纹鼎和夔纹殷，盖上均以四个凫形为纽，那凫鸟的形制是具有极为现实的作风的。"羊形器足"铸成一全形的羊，那体态的活泼，可称为雕塑的高手的作品。牺尊的铸造，也是一件杰作。三个盖都已失去了，但全体的姿态是完整的、生动的，特别是头部，活泼泼地表现出穿了鼻的一只牺来。

新郑和浑源，一在中原，一在北方，其艺术的作风不尽相

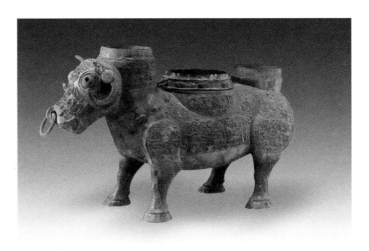

周·牺尊

同,但有一个共同时代的倾向,即摆脱了象征的图案的传统,
而竭力地向自然界追求逼真的描写,把它们如实地生动地雕
塑出来。在两千五六百年前,我们的艺术家们已是如此忠实
地表现自然,而且表现得那么优美而精工,所用的质料,又是
青铜,需要经过复杂的铸造过程的,不能不说是很伟大的成
就了。这个优良的伟大的艺术传统是曾传述下来的。可惜不
被封建社会所重视,均被压抑在"工匠"之列(在封建社会里,
工匠的地位是很低的),成为被雇佣者,致使这些伟大的艺术
家们大都不能把姓名流传于世。所谓"巧匠""名工",在历史
上有多少是伟大的艺术天才,竟被埋没而姓氏不彰!

　　同时，在南方的楚和吴越，在东海滨的齐和鲁，在西方的秦，也都各有其成就，特别是楚民族，那艺术的成就在这时是很辉煌灿烂的。

楚民族的艺术

　　楚是一个伟大的民族，富于幻想，勇于创造，有其浓厚的民族的作风，也有他们自己的神话与传说，他们大胆地歌唱出他们自己的歌曲，真率地表现出他们自己的艺术，而且也毫不迟疑地接受许多外来的影响。他们是勇敢的，勤劳的，和住在中原、西北、山东各地区的许多殷、周各民族一样，都无愧为构成大中华民族的古老的祖先的一个成分。

　　《诗经》十五国风里没有"楚"国的歌谣，那时候，楚民族还是被歧视、被排斥的。当时把他们当作"蛮"人看待。"荆楚"是不得列于"诸夏"的范围之内的。但很快地，楚民族便十分强大起来。在政治上逐渐地活跃起来，楚庄王被列为"五霸"之一，与强大的"晋"争霸于中国。在文学上，楚的诗歌也显出了极大的势力出来，古代伟大的诗人屈原，是出生于楚民族的。楚骚、楚歌，有了流行各地的趋势，且到后来的影响既深且久。当别国的歌声都已消歇了的时候，楚民族的歌声却日益激扬响亮起来。当项羽被围于垓下时，汉军中是楚歌之声不绝。"楚虽三户，亡秦必楚。"果然，最勇敢地与秦作战，

终于破秦灭秦的却是楚兵。这民族的爱国精神与勇敢而不屈服的性格，在古代便已充分地表现出来。

在艺术方面，终始是被埋藏地下，好久好久，都不曾重见光明。所谓"秦"镜，后来改称为战国镜或淮式镜的，曾经出土不少，却不曾和楚的艺术联系在一起。到了1923—1924年间，安徽寿县淮河流域，曾有多量的铜镜、带钩、车马饰出土。寿县的古物，才大为收藏家注意。寿县东乡四十五里有朱家集，集南三里许，有李三孤堆，于1933年4月间，被村人盗掘，发现了大堆铜器、石器，为公家所收的，共七百十七件，而其重要的东西，则已为商贾们盗运到各地去，归于私人所有。抗战时，李品仙又以军队之力，盗掘出大批的文物，完全归于私有，且已盗运出口，其中重要的程度，至今还未为我们所知，只知道单是玉器一项，已有一千多件。约略在同一时期，湖南长沙也出土了不少楚民族的艺术作品，特别重要的是木制的俑和漆器，还有好些日用品、装饰物、兵器等等。这些艺术品也大批地被盗运到国外去，成为他们最新的重要的收藏。其中有一幅绢书，四周有画，为美国人柯克斯所骗去，最可痛惜，必当追回。

寿县出土的铜器，以方氏藏的十件为最精，且最重要，计一鼎、二簋、二簠、二豆、二勺、一匜。（为鼎、簋、簠、豆，共七器。）这鼎高一尺六寸一分，有盖有耳，足饰饕餮纹。盖及

口、耳，均饰斜方花纹。簠则饰以蝌蚪纹，簠则口饰蝠纹，腹饰变形鸟纹。豆和勺则为素地，无任何饰纹。匜则流和口缘，饰以很狭长的云雷纹。这是寿州楚器的典型的例子。饰纹都是很细碎的几何图案，带着很浓重的地方色彩。否则，便是一点花纹也没有，或仅极少部分带有饰纹，显着很素洁庄重的风度。铜镜的花纹是繁琐的，却也都是细碎的几何图案。这样的作风，给汉代以很大的影响，正同《楚辞》、楚歌之给汉代文学以影响相同。

寿县是楚国最后的一个都城，所表现的是末期的艺术。在这时代之前初期的作品，像楚公逆钟、楚王酓章钟等，还落在中原文化的范畴之中，而没有自己的独特的作风。但到了长沙时期，则地方色彩特别地显著起来，和寿县作风都各有其特色。

长沙出土的楚民族的产物，因为发掘者受了科学的考古学的常识的感染，知道一切出土物都是可宝贵的，故凡从前发掘者所弃而不顾的东西，他们却无不视为"至宝"，因此，也便保存了更多的楚民族的艺术遗作。

长沙出土物中，不仅为战国时代的楚物，其中还包含有多量的汉代的东西。但其作风是一贯的，一望即知是楚民族所特有的艺术的成就。在其间，漆器出土得特别多。这些漆器和朝鲜古乐浪郡汉墓出土的西蜀制作的漆器，有其共同点，

也有其不同的风格。在色彩方面，是朱与黑的两色；在图案方面，是以飞动的流转的笔触，来绘画几何的或人物的花纹。是和使用的工具有关。这些漆器都是木胎的。原来是潮湿的，出土后，水分一干，便逐渐地龟裂起来，所以，很不容易保存。多半都是日用品，有盘、案、壶、羽觞、盦匣等。还有陶鼎、陶花樽而加以漆绘的。当时，漆的产量一定是很大的，故在陶器上，也竟加以漆髹或漆绘，其目的或为保存，或为美观（装饰），或二者兼而有之。总之，漆是被大量地使用着。

木雕的人像是长沙出土物中最可注意，且最可夸耀的东西。这些木俑，是很精美生动的楚民族雕刻艺术的典型作品，不仅是具体而微的原始型的雕刻，乃是很进步的专家的雕镂。一方面，表现其技术上的高超的成就，一方面也是考证当时人物衣冠的最好的资料。这些木俑都是墓中主人的侍从们，脸部是有表情的，衣裾的线条，显得飘动流转，全无板涩生硬之感。两千五百年前的我们的雕刻家们是充分娴熟地使用着他们的刀在精巧地工作着的。像持剑的武士，是显着严肃而坚强的；像侍从的文吏，是显着专心而恭敬的神情的；像两个男俑的头部，简直使我们和两千五百年前强毅的楚人在面对面地注视着。这一类的木俑，出土得很多，有的身上的彩画还是完美如新，有的则已全部失去。起初是在潮润的墓窟里，是完好的，但到了地面上时，便逐渐地干缩了、弯曲了，甚至

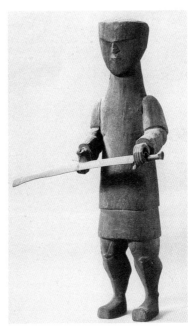

周·长沙出土木俑

显出破痕来，丧失了原来的美观，甚至原来的形态。将怎样保护、保全这些木质雕像，乃是一个不很小的问题。

有一尊石的雕像，一臂上屈而袒露着，姿态甚为生动，是长沙楚物中罕见的例子。

竹编的箧盒，包剑匣的绢块，都还好好地被保存着。那编竹的技术是工巧的，绢纹也是很细致的。这些，都可表现

楚民族的工艺美术方面的造就。

最可重视的是一幅完整的绢画，或称之为"战国缯书"的，这绢画乃是我们今天所知的最早的在绢上写和绘的书画。以黑、红、蓝三色，在四周绘着树枝、幻想的动物和古怪的人形。那些古怪的人形，有的一身三首，有的头上生出双角，有的口吐长舌，是坟墓的保护神呢，还是像《招魂》里所叙说的食人的怪物？为楚民族的神话与传说的一部分是无疑的。中间有墨书的文字，可惜残缺太多，不易成诵。（上文已说起，这幅绢画已为柯克斯所骗走。）

木雕的多首、生角或吐舌的怪物，也有不少出土。作为镇墓物来看，是相当的可靠的。

总之，楚民族是富于幻想的，有他们自己的神话和传说，在《楚辞》里可以见到，在艺术作品里也可以见到。而他们的艺术作品是精工的、细致的，有楚地的独特的作风，且给后来以很大的影响。这一支古艺术的传统是优良的、伟大的！

辉县与临淄

我们从西方、中原、南方，再看到东方，那就是现在的平原省的南部，浚、汲、辉三县和山东省的临淄、曲阜、滕州等地，也就是春秋战国时代的齐、鲁、卫、滕诸国。这个地方，靠近大海，擅鱼盐之利。孔子产在这里，许多富于幻想传说

的"方士"们也产生在这里。这里的艺术，应该是很辉煌蓬勃的。但在实际上，幻想还只是幻想，"谈天"之口，未必能够就创造出什么伟大的艺术来。齐、鲁二国在这时候，在思想上、在经济上是居于领导地位的，在政治上，特别是齐，也居于领导地位。齐桓公是五霸的第一位，尊王攘夷的领袖。但在艺术上，却不居于领导的地位，至少没有显出什么特别显著的特色出来，我们在临淄等地还没有过有系统、有计划的发掘，但零星出土的东西实在不少。齐的铜货币（刀、布）、齐的陶器（带有文字的"豆"或他器具，因多不胜收，集古的人，只取了有字的部分，而抛弃其余的）和封泥等，都大量地被掘出。也有铜器，惟数量不多，花纹图案也无甚特殊的。鲁国的东西也和齐国差不了多少。

　　1933年滕县安上村曾出土了一批铜器，倒有些特色。像孟姬父簋、孟嬴匜、京权盘，都是一个系统的东西，它们朴质无华，有图案，但极为简朴，倒有点像西周时代的作品。但在艺术上没有什么可夸说的。

　　说到离海比较远些的浚、汲、辉三县，那些地方，与其说与山东文化相近，还不如说他们是属于中原——河南——系统的，他们实实在在是郑、韩的一系的。在《诗经》里，"郑、卫之风"被称为是共同的作风。所以，在艺术上，卫国的作品和郑、韩实是一系的。这三县所出土的艺术品有好些是和新

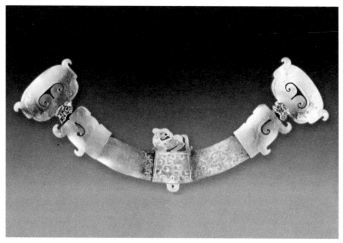

周·云兽纹青玉璜

郑、金村的出土物不易分得开。像琉璃阁出土的"佩玉"和金村出土的简直没什么分别。1950年秋天，中国科学院考古研究所在辉县固围村发掘了三个大墓。虽然这些墓已被盗掘不止一次，但在清理残余的时候也还得到不少的好艺术品。玉器很不少，有一个玉璜式的东西——是作为带钩之用的吧——刻镂得极精工，以几个鎏金的铜制物，把这些圆形的、半圆形的玉片联系起来，那铜制物也是制作得极为精工的。还有好些金银错的铜器，似是车饰，也极为可爱。有一个马首似的金银错的铜饰物，全部为或粗如柳叶、或细如牛毛的

金丝或银丝，盘缠成极为精丽的图案。这是两千五百多年前的一件最好的手工艺品，一件金铜匠的最优秀的铸作。可惜只是残余，在我们正式发掘之前，盗墓的人早已把其中重器盗取一空。据说，曾经出土过金银错的鼎和簋等。但我们是见不到的，早已被不肖的贩卖者盗运出国去了。这是最可痛心的事！有人说，有许多冒称为金村出土的东西，其实都是这三个大墓里的东西，这是很可能的。它们的作风是那样的相近，如不是根据可靠的发掘记载，是不会分别得出的。又，这汲、辉、浚三县的文化层相当的复杂。以辉县而言，发掘工作进行时，发现有殷代墓，有周代墓，有汉代墓。有人说，号称安阳出土的殷代铜器和陶器，有许多就是辉县出土的。这话不无理由，但主要的乃是卫国的艺术品。卫在春秋战国的许多小国里，是享国最为长久的。

秦民族的艺术

秦民族是强悍的。在《诗经》里，《秦风》的歌声最为响亮而雄壮。"与子同袍"之歌，是最早的，也是最好的一首民族的保卫者之歌。经过了商鞅、吕不韦、李斯他们的大力的改革，在经济上、在政治上，都有了最坚强的基础，足以打击散漫的六国。到了秦始皇二十六年乃尽并天下诸侯，统一中国。在艺术上，秦的民族流传下来的东西不多。《石鼓文》《诅

楚文》等，都只是历史的文献。偶有铜器传世，像秦公簋，那也逃不出当时的地方与时代的作风的。向来把寿县等地出土的铜镜，称为"秦式镜"，好像都是秦的一代所铸成似的；后知其误，乃改称"战国式"或淮式镜。但在我们想象中，秦代的艺术一定是会随着这个大帝国的建立而有了异常光辉的成就的。他们把天下的兵器都收集拢来，集中在咸阳，全部销熔了，铸作"钟、鐻、金人十二，重各千石，置廷宫中"。假如这十二金人还存在到现在的话，一定是艺术的无上的珍奇。他们又大建宫室，"每破诸侯，写仿其宫室，作之咸阳北阪上"。

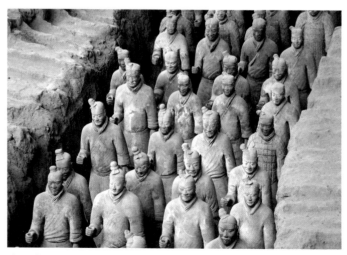

秦·秦始皇兵马俑

这可见战国时代各地域不同的建筑的作风，又集中在咸阳一地了。秦始皇死后，葬于骊山，以水银为百川江河大海，机相灌输，上具天文，下具地理，把"奇器珍怪"全都放在坟内。其后，为项羽所发。但这个巨大无比、宏伟无比的陵墓，如果还有残余的话，那残余也一定是古代艺术的精英。秦的艺术，如果它们本身没有什么伟大的成就的话，它们的成就却就在集中了各地区、各民族的不同型的艺术而熔为一炉，集成一体，好像他们的统一了中国的文字、车轨和度量衡权一样，这给汉代艺术一个很大的影响。假如汉代艺术有什么宏伟的成绩，那也是和秦的融合或创导之功有关的。秦代的艺术不可见了——也许将来还可以在地下发现若干出来——但它们的精神是可以在汉代的艺术上见到的。

两汉的艺术

秦帝国没有留下什么重要的艺术作品，但汉帝国却给我们以极丰富的艺术遗产。秦并六国，统一了天下，集中各地区的艺术遗物于咸阳；像他们的统一了天下的文字、车轨和度量衡权一样，其艺术的作风也一定是糅合了各个民族的不同的作风于一炉的，但来不及消化，来不及发挥、扩大其影响，而即崩溃了。汉一承秦旧，在这方面也一定是没有例外的，但却把秦帝国的艺术家们所未完成的事业完成了。他们

吸取了古代艺术的精英，荟萃了各地区、各民族的不同的作风而加以消化，加以融合，加以发挥，同时还加入了当时的时代影响与社会生活的变动而把它们具体地表现在艺术上。

汉代的艺术是精致的，但没有琐碎之感；是浑厚的，但没有板涩之处；是生动活泼的，但没有浮躁之失；是写实的，但同时也结合了伟大的传统的幻想。在中国的大统一的局面之下，而且，其国境，东北到了朝鲜，西北到了甘肃、新疆，南部到了越南，是空前未有的一个大帝国，不仅运用了各地区的特产和其作风，而也勇敢地、无顾忌地吸取着周围各少数民族的所长而会聚于一"家"。他们把汉民族的艺术的影响扩大到帝国的四周围去，同时也把四周围的艺术吸收了进来。他们是取精用宏的，他们是包罗万象的；他们是广大的、宽容的、无偏颇之见的。他们第一次具体地把古代伟大的艺术传统呈现在我们之前。我们在这方面要感谢无数的考古学家们和艺术史家们辛勤的工作的收获。

在艺术部门的各方面，我们差不多都能在汉代的艺术遗产里接触到，而且都有具体的实物可以得到；同时，还可以互相印证，互相发明，互相比较。

西汉初年的艺术遗物，我们得到的不多。根据司马相如的《子虚赋》，我们知道那个时代的艺术是怎样的辉煌壮丽：

离宫别馆，弥山跨谷。高廊四注，重坐曲阁。

华榱璧珰，辇道绸属，步栏周流，长途中宿。夷嵚筑堂，累台增成，岩突洞房。颎杳眇而无见，仰攀橑而扪天，奔星更于闺闼，宛虹拖于楯轩，青龙蚴蟉于东箱，象舆婉僤于西清。灵圉燕于闲馆，偓佺之伦，暴于南荣。醴泉涌于清室，通川过于中庭。

这是描写汉天子的宫殿的瑰丽宏大的。到了天子出去游猎的时候，那场面的规模也是极为伟大的：

乘镂象，六玉虬，拖蜺旌，靡云旗，前皮轩，后道游。孙叔奉辔，卫公参乘，扈从横行，出乎四校之中。鼓严簿，纵猎者。江河为陆，泰山为橹。车骑雷起，殷天动地。……于是乎游戏懈怠，置酒乎颢天之台，张乐乎胶葛之寓。撞千石之钟，立万石之虡。建翠华之旗，树灵鼍之鼓，奏陶唐氏之舞，听葛天氏之歌。千人唱，万人和，山陵为之震动，川谷为之荡波。巴俞宋蔡，淮南干遮，文成颠歌。族居递奏，金鼓迭起，铿锵闛鞈，洞心骇耳。荆吴郑卫之声，韶濩武象之乐，阴淫案衍之音，鄢郢缤纷，激楚结风。俳优侏儒狄鞮之倡，所以娱耳目、乐心意者丽靡烂漫于前，靡曼美色于后。

同类的描写也见于杨雄的《羽猎赋》，班固的《两都赋》，张衡的《两京赋》和《南都赋》。那些描写都是有些夸大的，

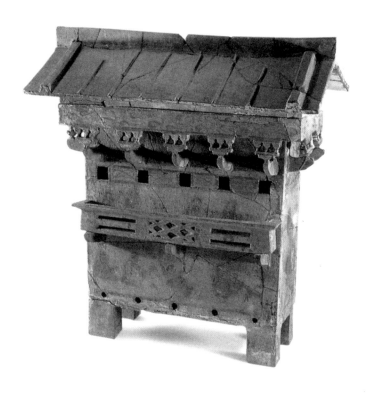

汉·彩绘陶仓楼

但在现存的汉代文物里也可以看出些规模来。像后汉武氏祠、孝堂山所雕写的《宫室图》《出游图》《宴饮杂戏图》等，也都可以和上面所描写的对照一下。山东出土的一块汉墓石，写的是两层的楼房；武氏前石室第十四石，写的楼房竟有四层之多。北京清河镇最近出土汉墓中的陶屋二座，每座竟亦有三层或四层。这些遗物虽都是属于东汉时代的，但亦可使我们得到些西汉的建筑的规制的印象。他们都还是封建地主们或官僚们的居室；属于帝王的建筑，一定是更为弘丽伟大的。后人所写的《汉宫春晓》一类的图画，虽出于想象，但大体上汉代的宫殿是会有那么样的"离宫别馆，弥山跨谷"的规模的（关于出猎宴饮的图绘，另详下文）。在这些描写汉代建筑的图画、雕刻或"模型"上，我们可以看出，中国建筑的雏形，已经大体具备了。屋顶、屋脊、斗拱、楼阁，乃至楼梯等构造，和后代的相差并不甚远。中国民族形式的建筑，在这时候已经奠定下来了。最下一层，一定是庖厨或储物的所在，第二、三层才是起居宴饮的地方。后代的建筑不大重视楼房，他们不想向高处发展。这一点是和汉代的建筑的作风不同的。

西汉的遗物，被发现的很少。陕西省兴平市东北的霍去病墓前的石马是最可注意的西汉的石刻。去病为大将军卫青之姊的儿子，前后领军击匈奴凡六次，建立大功，武帝元狩六年（前117）死，武帝命葬于茂陵附近，为冢象祁连山，冢前立

石人石马。此一石马，作卓立的雄姿，腹下有一匈奴匍匐，殆象征攻克匈奴的纪念的。墓前又掘出一牛一马，牛作跪伏的姿势，马作腾踔的姿势，特别是马，头部向前，双足举起，那姿态是极为生动的。这是两千多年前的石刻，和唐代的"昭陵六骏"比较起来并不见逊色。唐代马俑中最优秀的作品也不过是如此。西汉时代有了这样的雕刻，是足以令我们自豪的。可惜，见到的西汉遗物实在太少了！

到了东汉，石刻画像遗留下来的就非常的多了。这表现了我们伟大的艺术传统在雕刻方面的优秀成就，同时，在这些雕刻上，我们也可以考察到汉代的社会生活的各方面。

画像石的来源和"壁画"是一是二呢？二者是同时发展起来的呢，还是画像石是由"壁画"发展而来的？这是值得研究的问题。我们的雕塑艺术在殷代就已经发展起来了。在战国的铜器里有"狩猎壶"，壶上雕镂着狩猎的图像；浚县出土了几个"水陆交战图鉴"，那作风和武氏祠的画像石很相同。很可能，汉代的画像石的始祖是要从铜器上的图案找到的。但那么大规模地把古代的神话、传说和故事雕刻在石头上面的举动，恐怕是从"壁画"上得到了影响，或竟是把"壁画"的作风转移到石头上来的。东汉的封建地主们觉得"壁画"是不能传久的，故为了留下永久的纪念起见，便把"壁画"改成了"雕刻"，把"色彩"改成了深或浅的雕镂的线条了。"壁

画"的起源也是很早的。相传屈原走进楚的先王庙和公卿祠堂，见其壁上图画着古贤圣怪物行事。东汉王延寿作《鲁灵光殿赋》，他亲自见到殿上遗留着的"画壁"：

> 云棼藻桷，龙桷雕镂，飞禽走兽，因木生姿。奔虎攫拿以梁倚，仡奋鬐而轩翥；虬龙腾骧以蜿蟺，颔若动而躞跜。朱鸟舒翼以峙衡，腾蛇蟉虬而绕榱。白鹿孑蜺于榱栌，蟠螭宛转而承楣，狡兔跧伏于柎侧，猿狖攀椽而相追。玄熊舑舕以断断，却负载而蹲跠；齐首目以瞪眙，徒脉脉而狋狋。胡人遥集于上楹，俨雅跽而相对；仡欺䫜以鹏眄，䫲鶄鶂而睒睗；状若悲愁于危处，僭㘅戚而含悴。神仙岳岳于栋间，玉女窥窗而下视。忽瞟眇以响像，若鬼神之仿佛。图画天地，品类群生，杂物奇怪，山神海灵，写载其状，托之丹青。千变万化，事各缪形，随色象类，曲得其情。上纪开辟遂古之初，五龙比翼，人皇九头；伏羲麟身，女娲蛇躯。鸿荒朴略，厥状睢盱。焕炳可观，黄帝唐虞。轩冕以庸，衣裳有殊。下及三后，媱妃乱主，忠臣孝子，烈士贞女。贤愚成败，靡不载叙，恶以诫世，善以示后。

这是西汉景帝（前156—141）的儿子鲁恭王刘余所营建的宫殿，这些壁画也是他那个时候所绘画的。现在，鲁灵光

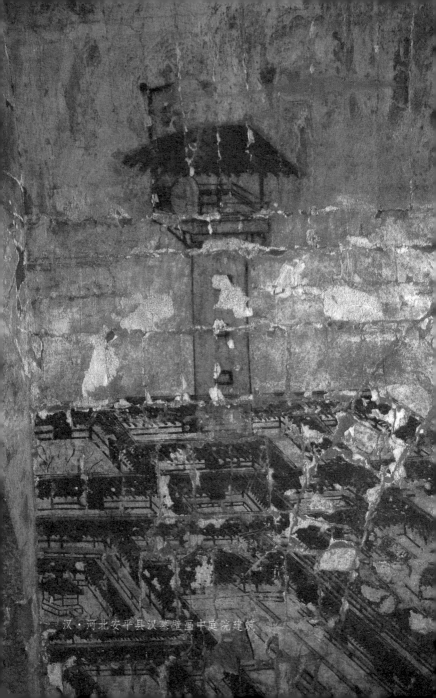

汉·河北安平县汉墓壁画中庭院建筑

殿的"壁画"已经毁灭不存了，但王延寿所描写的壁画上的人物，有一部分在汉画像石上还可以见到。"壁画"的作风是可考见的。

石阙亭堂，在西汉时即已流行。《汉书》卷六十八《霍光传》：霍光死后，其妻显，"改光时所自造茔制而侈大之，起三出阙，筑神道……盛饰祠堂，辇阁通属永巷"。所谓"阙"不知是木造的还是石造的？有无彩画或雕刻亦不可知。今所知的最早的汉代的浮雕，是云南昭通出土的孟璇碑，此碑为河平四年（前25）所立，下截刻龟蛇。最早的石阙则为路君阙，立于永平八年（65），惜遗物已不传。山东费县的南武阳石阙，有东西南三阙，大约就是霍光传所说的"三出阙"。西阙有元和元年（84）的铭刻，南阙有章和元年（87）的铭刻，各阙上刻以神话人物车骑演武乐舞等事。这是最早的传世的画像石刻。其次是有名的嵩山三阙。一为少室神道石阙，二为泰室神道石阙，三为开母庙石阙。开母庙石阙建于后汉安帝延光二年（123），泰室神道石阙建于安帝元初五年（118）。其上刻的是人物、龙、凤、虎、鹤、鱼、树、狗、马、兔、鹿及象等。其他石阙存在的还不少，特别是在四川省。但其石刻的作风大致不甚相远。

最著名、规模最大的是山东肥城市的孝堂山石室和平原省（济宁市）嘉祥县武氏祠石室。武氏祠前有两石阙，建于建

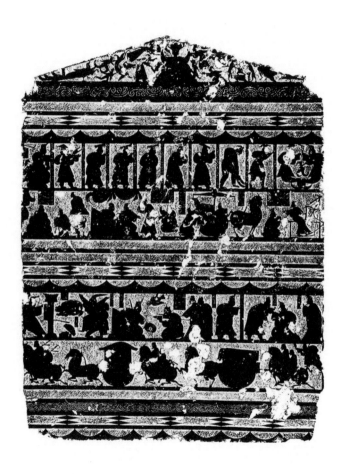

汉·武梁祠画像石拓片

和二年（147）。阙后为石室。武氏祠石室的画像刻石，很早
的时候就为学者们所注意。宋洪适的《隶续》，曾载其画像的
一部分。清代黄易曾流传拓本，并修葺祠堂。《金石萃编》和
《金石索》均加以详载。祠堂画像凡三石，一石五层，刻帝王
伏羲至夏桀十人，并刻有列女的故事，像梁节姑姊、齐继母、
无盐丑女、榆母、曾母投杼、章孝母等。武氏前石室凡十五石，
刻文王十子、鲁秋胡、老莱子、荆轲等。武氏后石室凡十石。
武氏左右室凡十石，刻颜淑、侯嬴、王陵母、范雎等。此外，
尚有祥瑞草木禽鱼等画像二石。这不是完整的体制，新的发
现尚不时增加进去。要恢复原来的体制与规模是不大容易的，
但就现存的画像石而论，已经有不少的资料给我们研讨了。
人物的刻法是半浮雕的，均凸出石面，衣褶面貌等，则复加以
阴刻的线条，这是很特殊的一种作风。这种作风，在后汉时
代是相当流行的。那些帝王像、列女像等，和王延寿《鲁灵光
殿赋》及何晏的《景福殿赋》是可以相比照的。《景福殿赋》云：

　　命共工使作缋，明五采之彰施。图象古昔，以
当箴规，椒房之列，是准是仪。观虞姬之容止，知
治国之佞臣。见姜后之解珮，寤前世之所遵。贤钟
离之谠言，懿楚樊之退身。嘉班妾之辞辇，伟孟母
之择邻。故将广智，必先多闻，……朝观夕览，何与
书绅。

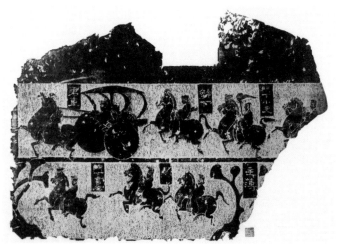

汉·武梁祠画像石之君车图

在这里，我们可以看出汉代祠堂的画像刻石与汉代的壁画消息相通之处了，它们是"血脉相关"的。用"彩色"来绘在壁上则成为壁画，以刀锥来雕刻在石头上的则成为画像刻石。其题材是相同的，其动机也是相同的。显然的，欲使之传世更为永久，便变绘画而成为雕刻了。这足以说明：画像刻石是完全从壁画蜕变出来的。

但在武氏祠石室的画像刻石里，更重要的是雕刻当时的官吏车马、楼阁宴饮、乐舞游戏的图像。这是可以考见当时的社会状态的，较之古代的传说，人物与故事的图像尤足以

表现"现实主义"的作风。那里有庖厨的内景，一厨司在添火，一厨司伸手取壁上悬挂的一尾鱼；那里有宴饮的情形，侍从们在楼梯上传递酒馐，主客们举杯酬劝；那里有主人出游、出猎的情况，那一匹匹的马，总是神骏异常，姿态各别；在这方面，汉人的雕刻"马"像是有特殊的功力的，表现出驾车的马和骑士的马的各式各样的形态，有昂首驰着的，有遇阻而张口长啸的，有弯颈回顾的，有疾驰飞奔的，无不是雕刻家在极熟悉的考察研究之后才表现出来的，这是汉代雕刻的最成功的一面。在他们处理狩猎或战争的场面，便显得有点凌乱，且不够紧张；在表现战士们或猎人们的持刀击剑奔赴敌前，持盾御敌，弯弓引满欲射等的情况也不够有力量，这是他们的很大的缺点。对于"人"的研究还不够透彻，对于"人"的生活或动作的表现还不够深刻；能够写"静"的生活，而对于写"动作"，则相当的差；对于描写大场面，则尤感到"能力"不够控御得住。不仅武氏祠石室的雕刻是如此，孝堂山、两城山、南阳等处的画像刻石差不多也都有同样的缺点，但在"绘画"方面就比较的高明得多了。

孝堂山石室在山东肥城市西北六十里。从前都说是孝子郭巨的石室。这石室有永建四年（129）的题字，建于这年之前是无疑的。石室里的画像刻石和武氏祠石室的刻石作风不同。这是阴刻的，即像绘画似的，以凹刻的线条来表现人物

动作的。这里没有古代的传说与故事，刻的都是属于当代的风俗与文化性质的生活情况。有外国的事迹、战斗的情形、出行的卤簿、庖厨的内景、歌舞游宴的情况，还有日月星辰之象、楼阁之景，以及象、骆驼、龙和其他动物的形象。刻得最为生动活泼的是"马"，其次是"猎狗"。人的动作姿态，比较武氏祠画像刻石为生动些。是为了"阴刻"的线条，比较容易控御些之故吧。

两城山的画像刻石是半浮雕的，因为石质粗硬，故没有武氏祠石刻的表现细腻。有一幅表现园亭池塘上的宴饮图，很可注意。有二舟在池塘中打鱼（一渔人则在以网取鱼）刻得相当的姿态活跃。

河南省南阳市出土了不少的画像刻石。南阳是刘秀（后汉光武帝）的故乡。当时王侯将相第宅相望，故他们的墓室之内，当然是充满了画像刻石的。前几十年，已经发现了二百七十石。恐怕出土的实际数字还远在此数之上。刻法是武氏祠画像刻石的同类，也是半浮雕式的。石质相当的粗糙，故刻得也不精。人和动物的写法和孝堂山差不多；内容是以宴饮舞乐为主的。

有问题的是朱鲔墓石室画像刻石。这石室在金乡县西三里。刻的是墓中主人翁朱鲔的生活，以男女宴飨、杯盘尊勺帷屏之属为主，是很好的生活写真。全部为凹入的线条阴刻。

好些人怀疑是后来的作品，不是汉代的。但就其衣冠制度等看来，属于汉代的可能性是很大的。六朝以后，作风便没有那么古拙，且也不是那样的表现法了。

曲阜夔相圃有两个汉代石人，那雕刻的手法是十分的古朴的。这是汉代的不善表现"人"的一贯作风。

不仅在大规模的武氏祠、孝堂山等画像石上可以看出汉代雕塑优秀的成就，就在陶俑方面，也可以说明：在这个时代，我们的雕塑家在人俑和动物俑的塑造方面是如何用心地以写实的作风，表现它们的种种形态出来。在近数十年来汉俑出土得很多。最近西安附近，出土了近百个长约一尺的汉俑，这些汉俑都是实心的；以木条为支柱，而外涂以泥土。有男、女俑等，表现着种种不同的姿态。四川彭山县出土的汉俑，则是以模子印造出来的，内部是空心的，泥胎很薄。它们的姿态极为生动。有抚琴的，有吹箫的，大约是一个乐队；又有治鱼的庖丁、执铲的园丁等等。研究汉代社会经济史的人，当十分珍视这些陶俑。最近在北京北郊和西郊，我们发现了几个汉墓，墓里也有人和动物的俑，也都是用模子印造出来的，还有陶灶等物。它们的塑造术也显得很精工。在洛阳等地，也曾经出土过许多陶俑，其中，以女俑、犬俑等为最好。犬在汉代是最习见的家畜，它被当作狩猎的工具，也有驯养来供玩赏的，但大多数是被作为"食物"。吃犬之风在那时很流行。

樊哙就是"屠狗之雄"出身的。因为是最习见的动物，所以雕塑家对于狗俑的塑造，有了很好的成就。女俑的头部都是很秀丽甜美的，发上插着饰物，双耳有时还戴着耳环，唇上点着朱红色，双眉细长，脸上表现着微笑的神情，衣服很长，双足罩在长服内。他们也喜欢塑造马俑，却没有多大的成就。汉代的马俑都是很板涩，显得不大有生气，远不如画像石上的马像的活泼生动。

汉代墓砖上也都印有花纹，有的是几何图案，有的是人物像。在四川成都附近出土的汉砖上面，印着《宴饮图》《打盐井图》等，是特殊的例子。汉砖上的花纹，都是在砖块未干时，用刻好的模子压印上去的。

绘画在汉代是主要的艺术。在很早的记载里，就有许多关于绘画的故事。

> 甘露三年，单于始入朝。上思股肱之美，乃图画其人于麒麟阁，法其形貌，署其官爵姓名。唯霍光不名，曰大司马大将军博陆侯，姓霍氏……次曰典属国苏武，皆有功德，知名当世，是以表而扬之，明著中兴辅佐，列于方叔、召虎，仲山甫焉。凡十一人。
>
> ——《汉书》卷五十四《李广苏建传》

> 上乃使黄门画者，画周公负成王，朝诸侯，以赐光。后元二年春，上游五柞宫，病笃。光涕泣问曰：

汉·汉砖花纹拓片

如有不讳，谁当嗣者？上曰：君未谕前画意邪？立
少子，君行周公之事。

<div style="text-align:right">——《汉书》卷六十八《霍光传》</div>

……又作甘泉宫，中为台室，画天地泰一诸鬼神
而置祭具，以致天神。

……济南人公玉带上黄帝时《明堂图》，明堂中
有一殿，四面无壁，以茅盖，通水，水圜宫垣。为复
道，上有楼，从西南入，名曰昆仑。

<div style="text-align:right">——《汉书》卷二十五《郊祀志》</div>

……其殿门有成庆画，短衣，大绔，长剑。去好
之，作七尺五寸剑，被服皆效焉。

……昭信谓去曰：前面工画望卿舍，望卿袒裼傅
粉其傍。

<div style="text-align:right">——《汉书》卷五十三《景十三王传》</div>

在王充的《论衡》里，也有几处提到过关于绘画的事。他
所描写的"雷神"，我们在汉画像石上曾经见到过。

图画之工，图雷之状，累累如连鼓之形；又图
一人若力士之容，谓之雷公，使之左手引连鼓，右手
推椎，若击之状。其意以为雷声隆隆者，连鼓相扣
击之意也；其魄然若散裂者，椎所击之声也；其杀人
也，引连鼓相椎并击之矣。

　　　　　　　　　　——《论衡·雷虚篇》

　　画工好画上代之人。秦汉之士，功行谲奇，不肯图今世之士者，尊古卑今也。

　　　　　　　　　　——同书《齐世篇》

　　宣帝之时，画图汉列士。或不在于画上者，子孙耻之。何则？父祖不贤，故不画图也。

　　　　　　　　　　——同书《须颂篇》

　　唐张彦远《历代名画记》，叙历代能画人名，前汉有毛延寿、陈敞、刘白、龚宽、阳望、樊育六人，后汉有赵岐、刘褒、蔡邕、张衡、刘旦、杨鲁六人。毛延寿等六人，都是永光、建昭中（前43—34）画手。时元帝后宫既多，使图其状。每披图召见，诸宫人竞赂画工钱帛。独王嫱貌丽，意不苟求，工人遂为丑状。及匈奴求汉美女，元帝按图召昭君行。帝见昭君貌第一，甚悔之，而籍已定。乃穷其事，画工皆弃市（见《西京杂记》）。毛延寿画人老少美恶，皆得其真，为前汉画家之杰出者。赵岐尝自营墓穴，于壁上画季札、子产、晏婴、叔向四人，居宾位，自居主位。刘褒曾画《云汉图》，人见之觉热；又画《北风图》，人见之觉凉。蔡邕受灵帝命，画赤泉侯（杨氏）五代将相于省。可惜这些人的画，都早已泯灭不传。今日所见汉画，都出于汉墓中。日人在东北发掘营城子汉墓，墓中有壁画，但甚为粗率。他们又在朝鲜古乐浪郡发掘汉墓，得

汉·辽宁金县营城子汉墓壁画

汉代漆器甚多。其中有一彩箧,边缘画人物甚多,画法甚为生动流畅,与汉画像石之作风板重者不同。又美国波士顿的Museum of Fine Arts(波士顿美术博物馆)藏有汉画像墓砖,砖上所画的人物图像也显得很活泼生动。在辽阳附近,最近又发现了几座汉墓,其中已被发掘的两座,均有壁画,那些壁画规模都很宏大,正和武氏祠、孝堂山等处雕刻的画像石的作用相同,那些壁画也是用来装饰墓室的。在那些壁画里,所画的都是墓中主人翁的宴饮、出行、狩猎诸事。在宴饮图里,表现歌舞杂技等场面;在出行图里,则侍从车马,皆栩栩如生。拿营城子汉墓壁画与之相比,则营城子的壁画不过是很幼稚简陋的画幅而已。

汉代的铜器铸造术,仍是承继了战国的手法;但像雁足灯、博山炉等,却自有其特色,我曾在金陵大学见到一具类似炼丹炉的铜器,构造甚为复杂。像那样的东西,汉以前所铸的还不曾被我们发现过。

刺绣和丝织品,在汉代也很发达,且已达到了很精工秀丽的程度。可惜所发现的都只是零缣碎锦。

中国古代绘画概述

一

在中国古代艺术里，绘画是一个重要部门。从纪元前四五世纪就流行的"壁画"，在汉晋六朝隋唐各代（前206—906），都是中国绘画艺术的中心，许多大画家们都曾在宫廷、庙宇或住宅的墙壁上留下他们最优秀的杰作。但那些重要的"壁画"除了极少部分还保留在陵墓的墙壁上和偏僻的敦煌千佛洞、天水麦积山石窟等地之外，全都随着建筑物的毁灭而永远失去了，单存着辉煌的记载，作为我们惆怅、悼惜的资料。画在屏障上，后来改装成卷、轴的，和画在绢上或纸上的许多伟大的作品，经过了历代的兵燹与水火之灾，留传下来的也不过千中之一二。我们读着唐宋人所著的画目，每有"其目空存"之叹。《宣和画谱》（1120）所著录的六千多幅古代名画，今存于世的还不到十多幅。即在清代（1644—1911）许多著录里所有的，今日也已损失甚多，莫可追踪。且在过去，许多重要的古画，都被集中保存于皇家的宫廷里，只是供给皇帝和其最亲近的人们玩赏；流落在民间的一部分，则被操纵在大官僚、大地主们的手里，视为珍秘，不轻示人。因之，研究中国绘画史的人，便很难见到大量的剧迹或真品，无非

就其局部的所见，或根据流传的记载，来做想象的叙述与批评，至于广大的人民则更难有机会和名画相接触了。鸦片战争（1840）以后，保存在皇宫里的和留在私人收藏家手中的重要名画，开始流散到国外去，为日、美、英诸帝国主义国家的博物院或私人所获得。1912年古物陈列所——中国第一所博物院的开放，给予人民以一个可以接近一部分皇宫中所保存的古画的机会。后来，故宫博物院建立，也提出了并复印了一部分重要的有名的作品，但也只是其中的一部分而已。许多重要的唐宋剧迹，都被溥仪陆续盗运出皇宫去，有的随即流散在国内外的收藏家们手中。而古物陈列所和故宫博物院所藏的古画则均已被反动派盗运到台湾去，我们在今天还不能见到它们。

中央人民政府成立以后，在中国共产党和毛泽东主席的英明指示之下，中央和地方的博物院、艺术机构、考古研究机构，开始努力于古代艺术的收集与保护，在其中，绘画是重点之一。我国在短期之内，收集到不少从前溥仪从皇宫中盗运出去的重要名画，也收集到不少私人收藏家们所有的许多著名的作品。由于考古工作的发展，汉代古墓中的壁画，战国古墓中的绢画，也都被发现了。对于敦煌千佛洞的壁画，是大力地加以保护和研究的；还陆续在西北的僻远的深山之中，发现了若干有壁画的石窟寺。凡所收集到的、所发现的，凡

敦煌壁画

从国内国外深宫大院、私人秘藏解放出来的，我们都想立即公开给人民，公开给艺术家们，公开给绘画研究者们。故宫博物院绘画馆的成立，意义就在这里。这馆是第一次把中国绘画全面地有系统地介绍给人民见面的场所。在那里，研究中国绘画的人和广大的人民是可以得到比较全面的材料，见到比较多的最优秀的古代画家们的杰作的。博观而慎取之。见其全，才能见其大。对于新中国的绘画创作，是会有"推陈出新"的作用的。随着新中国的辉煌灿烂的文化的发展，新的中国绘画是有其光明远大的前途的。

二

中国的绘画具有极深厚的民族性、极悠久的历史和极优秀的传统。在若干封建社会的比较静宁而强盛、繁荣的时期，则古典的健康的作品，产生得更多。像唐代画家们所绘写的那个时代的女子，是那样的壮健、活泼、富于生气，就是一个例子。中国画家们善于画名山大川，气势灏莽，无可比拟。叠岭重崖，远望无际；河水奔腾，咫尺千里。古树千层，楼阁云封，茅村掩映，阡陌纵横，耕者行者，如豆点似的劳作奔走于其间。大自然的雄伟和人民的力量就在那里具体地表现出来。中国画家们是那样地善于描写自然界的现象与其变化，他们能够捉住瞬息万变的景象，而永久地保留下去，万古

如新。他们尤善于控制空间，能够在尺幅之中，呈现出无穷的深远之趣。他们不是繁琐的细碎的景物的追摹者，不是无情的自然的描绘者。他们是大气魄的大自然的热情的描写者，大自然的跳动和作者们自己的心脉的跳动是调和在一处了。

在人间社会的活动的描写上，尤富现实主义的作风。人间的一切动态，都能够真切生动地表现出来。人物是健康的，是美的；就在表现壮士赴义、兵仗相交的场面，也是具有古典美，而不显得过分紧张的气象的。就在写人民劳作、耕耘、营役，也只是表现其积极的"美"的一面。这是一贯的古典的现实主义的表现的方法。这正是和在中国长期封建社会里广大无垠土地上勤劳勇敢地工作着的农民其生活和农业生产相联系的。

中国绘画，正如中国瓷器的作风一样，力避繁琐细碎，而倾向于天真浑朴，优雅旷阔。纯白的一个高足碗上，画了几条鲜红的鱼或几颗桃实；一幅大画面，斜挥几笔竹枝或疏疏的梅花，都能捉住观者们的崇高的情绪。也有极精致工丽的花鸟画、山水画，但总不显得繁琐，尽管花的叶脉、鸟的羽毛，无不细细地画出，却绝不会令人有细碎之感。也就是说，他们能够细心经营，工于布置全面的景物，善于把握、控制整个的画面，或疏或密，或浓或淡，或深或浅，或繁或简，有"成竹在胸"，绝不机械地倾向于细密的图案式或写真式的作风。

　　历代画家们有其种种不同的作风，表现出种种相异的个性，但有共同之点，就是能够表现民族风格，继续不断地发挥着最优良的现实主义的传统，也继续不断地出现新的现实主义的创作。

　　底下简略地叙述中国绘画的发展的过程，并简叙重要的作家们和其主要的作品（其中多数是陈列在故宫博物院绘画馆里），在那里，就可以看出中国历代画家们是怎样光荣、辉煌地创造他们自己的历史的。

三

　　中国绘画的历史，就今日所已知道的，可以追溯到四千年之前。新石器时代的彩色陶器上所绘的图案，已表现出匀称而繁复的美。殷代所铸造的铜器，其图案是极为细致而秀丽的；往往把自然界的现象和生物图案化，而仍能不失其活跃的情态，周代的绘画，表现在铜器上的，尤有现实主义的倾向。狩猎壶在战国时代是盛行的，在那里表现着今日所知的最早的狩猎的景象。辉县出土的水陆交战图鉴，写二千五百多年前的陆军、水军的作战，相当的活泼。有立而引弓待发的，有且奔且射的。有持盾执戈而趋前敌的，有群人合力划战船的，都描写得很有力。洛阳金村出土的一面金银错狩猎纹铜镜，写一个骑马披甲的人，手持短刃，向咆吼着的一匹猛

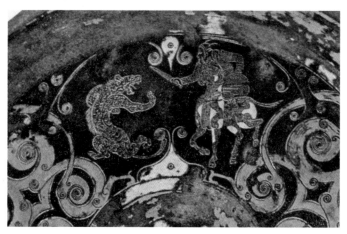

战国·金银错狩猎纹铜镜（局部）

虎，作欲刺状。那是写实的杰作。在长沙出土的楚国的各种漆器上，绘有种种精工而流动的图案画。同地出土的木俑，面貌和衣服都是用墨和彩色绘画出来的，又有"缯书"，作者以红、蓝、黑三色绘出神话的人物。"帛画"，写一个细腰的女子，神态极为写实。这些，恐怕是今日所知的最早的绘在丝绢上的中国绘画了。

东周时候的壁画我们今日已经见不到了。汉代的壁画，最为流行。不仅在宫殿里绘饰着壁画，即在坟墓的墙上也绘饰着；宫殿中所画的大都为前代故事，坟墓中所饰的则大都为墓中主人翁的生前的生活，例如宴会、娱乐、出巡等等的情

汉·古乐浪郡汉墓彩箧

景，笔调生动而精致。东北营城子出土的汉墓壁画，是相当粗糙的作品，但线条是有力的。东北辽阳附近出土的几个汉墓的壁画，则活泼生动，而且工致得多了，色彩也更为繁杂而美丽。洛阳出土的彩画的壁砖，写"上林虎圈斗兽图"，线条极为飞动。在朝鲜古乐浪郡汉墓出土的"彩箧"，用彩漆绘画的人物像，也极为生动；用漆绘在玳瑁匣上的神仙人物，也有同样的作风。长沙出土的汉代漆器，上面也常绘有人物像和图案。因为是用漆、用笔绘写的，所以，总比石刻画像显得生动、现实。汉代的大画家，像毛延寿等的作品都已湮灭无存了，但在无名的民间作家们的壁画和生活用具的绘饰上，我

们是可以看得出汉代绘画的特色和作风来的。他们以写人物像为主，是古典现实主义的很好的作品，他们即写神仙故事和珍禽奇兽，也是很现实的。

　　三国两晋的画家们，产生得很多。相传大画家曹不兴为孙权画屏风，误落墨点，因就绘成一蝇。孙权疑为真蝇，以手掸之。可惜他的作品已经不传。他的弟子卫协，也很有名。卫协的弟子为顾恺之。顾恺之（348？—410？）善画人像，尝数年不点目睛，以为传神写照，正在目睛之中。尝为瓦官寺画《维摩诘像》，光照一寺，施者填咽，俄顷之间，得百万钱。他的遗作，今存者有唐宋人摹的《女史箴图》《列女传图》和《洛神赋图》。《女史箴图》原藏圆明园，后为英人所得。这

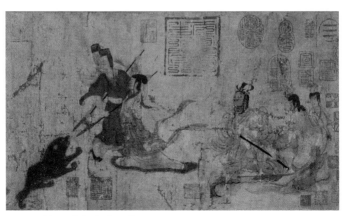

晋·顾恺之《女史箴图》（局部）

是唐朝人的摹本，不是他的真迹，但可想象离原画的真实面目是不远的。（又有宋人摹的一卷。）画的人物是很写实的，但对于自然界的背景就有些反真实的倾向，所谓"人大于山"者是。六朝画家们对于这一点是不注意的，他们以人物为主体，人物以外的自然界只是作为一种装饰，而不是背景。故没有大小的比例观念存在。在敦煌千佛洞里的六朝壁画上也可以看到与这个同样的作风。《列女传图》所写的人物是现实主义的杰作；《洛神赋图》，今存在者有四卷之多，有繁本，有简本，或为唐人所临，或为宋人所摹。究竟哪一卷是最近顾氏的本来面目，尚待仔细地比较研究。

顾恺之后，有陆探微与张僧繇。这二人的作品都已不存。今传为张僧繇作的《五星二十宿真形图》，其实是出于唐朝梁令瓒的手笔。僧繇尝为一乘寺作花卉，远望见凹凸，是与传说的平面画的画法有异的。

四

六朝末期的隋代（581—617），有展子虔。他善于画建筑、人物、山川，"咫尺之中，备千里之趣"。在他这个时期，人物和自然背景的比例，已经是很精确的了。他的《游春图》的山水、人物的画法，给予后人以极大的启示。唐李思训父子，宋赵伯驹等都是受到他的影响的。此图笔致工细，色调融和，

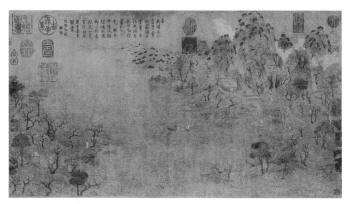

隋·展子虔《游春图》

人物虽小，而神态生动，是绘画史上最早的一幅出于一个大画家之手的伟大的作品。

　　唐朝的初期（618—712），有阎立德、阎立本兄弟，均善画人物。阎立本有《历代帝王像》。立本官至宰相，仍为皇家作画，故时人有"右相驰誉丹青"的话。立本画的人物，传神写照，最为逼真，是一个最好的肖像画家，每个人都可表现出不同的个性来。惟主像突出，显得特别的雄伟；侍从们则有意地画得小些，作为衬托。恐怕仍存在着六朝的那一种"主题突出"的作风。

　　同时，有西域于阗国人尉迟乙僧，来仕于唐。他的画，带来了西域的作风，用阴影法，有凹凸，似浮出于绢面。他的题

材也都是来自外国的物象，非中华所有。

唐玄宗的时代（713—755），是唐代文化艺术的黄金时代。大诗人李白、杜甫生在那时；大画家吴道玄、李思训、王维也生在那时。吴道玄初名道子。少年时，即穷丹青之妙。天宝中，玄宗命吴道玄和李思训各写蜀道嘉陵江的风景，道玄一日而毕，思训数月始成，皆极其妙。道玄中年以后，行笔磊落，挥霍如神。一生之中，凡画两京寺观三百余壁。其作人物衣褶，行笔似莼菜条。数仞之大画，运笔如旋风；佛像圆光，举笔一挥即成，观者惊栗。他的画，巨壮诡怪，肩脉连接，笔力飞动，衣服飘举，故世有"吴带当风"之语。其作风近似于"素描"。论者至推为"百代之画圣"。可惜他的壁画，一堵也没有存在，今存者只有一卷《送子天王像》，相传是他所作。此图气象万千，笔力遒劲，尤可看出他的纯熟高妙，一气挥成的风格。相传为他的弟子卢棱伽所作的《罗汉像》，则工致细润得多了，但在表现"力"的方面是不够的。

李思训（651—716）为唐的宗室，开元初，官左武卫大将军，故世称"大李将军"。他学展子虔的画法，作风细密精致，而用色金碧辉映，自成一家。他的儿子昭道，也善画，传下了他的作风，世称"小李将军"。在他们的画幅里，是以山水为主、人物为宾的，开始了唐代以来的"山水画"的一支大派别。

王维（699—759）字摩诘，曾官尚书右丞。安禄山乱后，

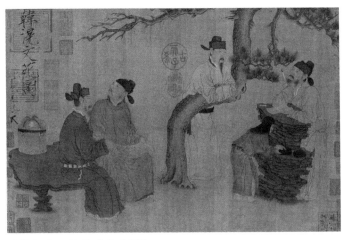

（传）唐·韩滉《文苑图》

隐居陕西蓝田之西南辋川别业。尝作《辋川图》，后人刻石以传。他是一个大诗人，同时是一个大画家。论者称他"诗中有画，画中有诗"。的确，他的画是充满了诗意的。他善以水墨写山水人物，在墨色的深浅浓淡之中，具五彩的趣味，开启了宋代以来的水墨山水画的一个大宗。他对于远近大小，均有极精确的比例，他有名言道："丈山尺树，寸马豆人。"把六朝以来的"主题突出"、不顾背景的"人大于山"的画法整个地推倒了。他的画，今传世者有《雪溪图》及《伏生授经图》。笔致潇洒俊逸，令观者萧然意远。稍后，有韩滉，官至宰相，也善作人物。他的《文苑图》是生气勃勃的杰作。

　　画花鸟和画马、画牛的专家们，在这时也都产生出来，使这时代的画坛呈"百花齐放"的伟观。画马者，以曹霸及其弟子韩幹为最著。唐人是最爱马的；唐俑中以马俑为最有生气，图画中的画马，也成为一个"专门"。戴嵩则善于画牛。德宗时，有边鸾，则善于画花鸟，设色精工，浓艳如生。这些画家们都为五代、宋以来的画坛开启了道路。

　　唐代后期（756—906）的画家，以画人物的张萱、周昉、孙位为最著名。宋徽宗尝摹张萱的《虢国夫人游春图》，在这个摹本里，我们也可以看出他的"人物画"是如何的功力深厚。周昉学张萱，衣裳劲简，色彩秀丽。他所作的美人都是富于健康美的，正类唐俑中的女像，和后人之画美人，以颀长瘦削者为美的，大为不同。看他的《挥扇仕女图》，每个仕女都是秾丽丰肥的，便可以知道他的作风。朱景玄的《唐朝名画录》曾记载周昉的故事二则。德宗时，修章敬寺，召昉画神。昉落笔之际，都人竞观。或有言其妙者，或有指其瑕者，昉随意改定。经月有余，是非语绝，无不叹其精妙，为当时第一。孙位为蜀人。蜀中画风很盛，古代相传的壁画尤多。孙位善画水，但他的人物画，也极为精工。我们看他的《高逸图》，就可知道他的技术的精纯老到。贯休则善画罗汉像。人物画的最好作品，我们在敦煌千佛洞壁画里也可以看到。千佛洞发现的唐代壁画和绢画表现人物个性极为真切，是技术很高的作品。

五

在五代的五十多年里（907—959），中原动荡不定，唐代灿烂的文化蹂躏殆尽。画家们不是避地于四川，就是跑到江南去。因此刺激了这两个地方的绘画艺术，呈现着蓬勃的生气。首先是花鸟画家刁光胤到了四川，居蜀三十余年。滕昌祐、黄筌都受其影响，使蜀中的花鸟画成为一大派，而给后人开启了这个绘画的专门的支流。黄筌也善于画人物。禅月、石恪则师贯休，画道释像。

江南的后主李煜，他自己是一个画家，可惜他的画一幅也没有流传下来。他的朝廷里集中了很多最好的画家们。顾闳中尝写《韩熙载夜宴图》，是写生的杰作，画中每个人物都是"传神写照"的精品。赵幹的《江行初雪图》是一幅伟大的山水画，描写冬天严寒中的水边生活是极为逼真的、动人心肺的。周文矩的《重屏会棋图》，画中有画的匠心独运。卫贤长于界画。他的《高士图》，一笔不苟，集山水人物界画的所长于一轴之中。董源的山水画，尤工秋岚远景，多写江南真山，天真烂漫，平淡多奇。尝画《落照图》，近视无工，远观村落杳然深远，悉是晚景。远峰之顶，宛有返照之色。可惜此图今不传。而在他传下的《夏山图》《潇湘图》里，也可以看出这种杳然深远的作风。金陵僧巨然，传其法，也成为一个

五代·卫贤《高士图》

大画家。徐熙善画花竹、林木、蝉蝶、草虫之类，多游园圃，以求情状。他的写生，多以淡墨为之，再施丹粉，意态自足，后人称之为"没骨画法"。

同时，有荆浩的隐居于山西太行山的洪谷中，自号洪谷子。他集唐代山水画的大成，画洪谷的山石树木，特喜描状云中之山顶。奇旷高远，百丈危峰，如屹立于青冥之间。他的弟子关全，则善描秋山寒林，笔简气壮，景少意多。他们和董源之写江南平远之景的风格大为不同，后来也遂成为两派。

六

宋太祖统一了天下（960），四川和江南的画家们都到了中原来。黄筌和他的儿子黄居寀、黄居宝，徐熙和他的一家，还有大画家董源、赵幹等，都集中在开封。山水画家关全、李成、范宽，和善楼阁界画的郭忠恕，也都在宋初继续其绘事。同时，宋帝更仿南唐的画院而加以扩张，延致天下画人们，居于其中，给以禄养，为皇家作画。因之，宋代的画坛遂显出万丈的光芒来。

董源、李成、范宽在这时为三大家。论者谓此三家照耀古今，为百代之师法。李成（？—967）为唐之宗室。其山水画写胸中之丘壑，表现其强烈的个性，气象萧疏，烟林清旷。郭熙学李成，好描写广漠的平原，以深浅的墨色，作几层的云

烟，画面遂显得阔大，位置渊深，得峰峦出没隐现之态；尤善于高堂素壁，作长松巨木，令人似闻风声松韵。高克明亦学李成，得苍古清润之趣。

范宽（？—1031？）学荆浩、李成而能自出新意。他的山水画，山顶好作密林，水际作突兀大石。既乃叹曰：与其师人，不若师诸造化，乃舍旧习，卜居终南、太华，遍观奇胜。常危坐终日，纵目四顾，以求其趣。虽雪月之际，必徘徊凝览，以发思虑。落笔雄伟老硬，得山水的真趣。

花鸟画在宋初，四川的黄氏体与江南的徐氏体对立。黄居寀传其父黄筌之法，勾勒填彩，用笔精细。徐熙及其孙崇嗣，则笔墨草草，少加丹粉，多生动之趣，有清淡野逸之风。然宋代画院中人所作花鸟画，多精工富丽，极写生之能事，一翎一羽，无不细细描画。赵昌、崔白、吴元瑜的花鸟，皆是如此。有易元吉的，则专工画猿猴。他是熟悉猿类的生活形态的。工画牛的，则有祁序。

但人物画在北宋仍为主体。李公麟（约1040—1106）为这时代伟大的人物画家。所作能分别状貌，仍是"肖像"作家的笔法。又善画马，尽其变态。今传《五马图》，足见其人物与马之工细深刻，气力兼到，生气勃然。又《摹韦偃牧放图》，亦见气象的壮阔。他的画摹古者用绢，自画者多用纸，不设色，是最精湛的"素描"。宋徽宗（在位：1101—1125）也善

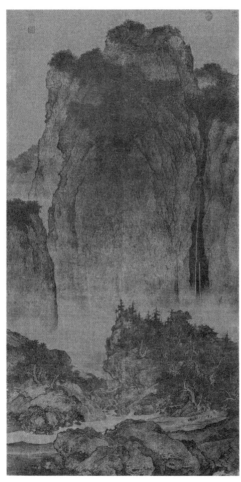

宋·范宽《溪山行旅图》

宋·赵佶《听琴图》（局部）

于人物，且工于摹古。他的时代，是宋院画最盛的时代，因为他自己就是一位大画家。皇宫中所集古画，多至六千多轴，常公开给画院中人看。故画家们无不取精用宏，争奇斗妍。他尝摹张萱的画，自作的《听琴图》等，功力深邃而布局清高。又善山水、花鸟。《雪江归棹图》为他山水画中的代表作。他的花鸟画，传世甚多，尝以生漆点鸟睛，浮出绢面豆许，极得写生的真趣。

他同时的大画家们有梁师闵、张择端、王诜、赵令穰、王

希孟、米芾、米友仁诸人。梁师闵有《芦汀密雪图》，状冬日的景物至工。张择端有名的《清明上河图》真本，至今日方才出现，写汴京的风俗人情，曲曲入神，是最优秀的一卷现实主义的大作品。王诜有《烟江叠嶂图》《渔村小雪图》传世，笔致清润，功力深厚。赵令穰为宋宗室，善画汀渚水鸟，具江湖之意，虽没有壮阔豪放的气魄，却是优雅温柔，富于恬静之美。王希孟为宋徽宗画院的学生，有《千里江山图》，最为精细周密，一点一画均无败笔。远山近水，山村野市，渔艇客船，桥梁水车，乃至飞鸟翔空，细若小点，无不出以精心，运以细毫，是画院中人最好的山水画的代表作。米芾（1051—1107）多游江浙之间，所作遂别成一格，创米点之法，写江南水气湿润、云烟瀚郁的山川。晴云出没，重林湿翠，烟岚扑人，有变幻无穷之意。他的儿子米友仁（1090—1170）传其法，云烟蒙蒙，变灭不定，在模糊之中，实具明晰的气氛。善于掌握自然界的生意，也善于捉住不可捉摸的自然界的变化。

　　1127年金人入汴，宋徽宗父子被俘北去，政治上起了一个很大的变化。宋室南迁到临安，偏安一隅。在画风上，也起了一个很大的变化。在高宗、孝宗时代（1127—1189），旧的画家们南奔的有李唐、李迪、李安忠、苏汉臣、朱锐诸人。新起的画家们则有马和之、贾师古、毛益、林椿诸人。当时的画坛是很热闹的。李迪、李安忠、毛益、林椿均为花鸟家，取景

的范围更为狭窄了，笔法更为细致了。他们画蔬果，画蝉蝶，画与人熟习的禽鸟和猫、犬。苏汉臣则善于画婴儿。马和之善于画故事，尝绘《诗经》的插图，为皇皇的巨制。李唐善写人间的风俗画及山水画。他的人物画笔力奔放而刻画细致。像《伯夷和叔齐采薇图》《晋文公复国图》都是具有深意的。

同时，宋到赵伯驹，宗唐之李昭道，善作工致精丽的山水楼阁，布置极为整密谨严。台榭壮丽，人物勇健，乃至舆马旗帜，无不一笔不苟，笔纤细如牛毛，精工无比。江参的山水画则以气魄雄壮著称。

刘松年、李嵩为光宗（1190—1194）时代的画院待诏。刘松年善写人物，所画《耕织图》尤为巨作。李嵩少为木工，后学画，工人物道释，尤长于界画。又有陈居中的善人物，也甚精工。

到了宁宗时代（1195—1224），有马远、夏珪、梁楷起来，画风又为之一变。这时候，佛家的禅宗有很大的势力。禅宗派的哲理画，盛行一时，往往以寥寥的数笔写萧疏的景色，以简捷的线条状人物的神情。梁楷是一个代表。他的画，世人称为减笔。释子尤喜传其法，像牧谿，便是最好的一位，能以简率的画幅，传不言之意。

夏珪和马远同为这时的两个大画家。夏珪的山水画，善用秃笔，画粗线条，似简率而实俊爽刚劲，笔法苍老，墨汁淋

宋·马远《山径春行图》

漓。他的《长江万里图》气势雄壮，意境无穷，实为一幅大杰作。夏珪的一个山水卷，分"遥山书雁""烟村归渡"等景，便和传为牧谿作的《潇湘八景》的笔法有些相类。可见禅宗派在这时力量之大。马远的作风，则较他为慎密，虽然也是粗线条的，也是笔力遒劲的，但他是比较宁静的。尝作《水图》，以细致的笔触，写种种的水，朝暾夕阳，月下风前，无态不具。他的山水也没有董源、范宽的大气魄。他不能表现无垠的山川，只能写山之一角，水之一涯。故世人目他的画为"残山剩水"，并称他为"马一角"。但在他所画的那一角里，他的功夫是深到的，是有力的。他的儿子马麟也善画，画面萧疏

有致。

宋末的赵孟坚善作兰花和水仙。龚开作《瘦马图》及《钟馗出巡图》。又有郑思肖善画无土的兰花。或问之，答道"土地给胡人夺去了"。他们是以亡国的遗民，寓沉痛的心情于其画幅的。

在宋代还有所谓"墨戏"的，以画墨竹为其主题，始于文同。大诗人苏轼亦善此。虽是文人的"余兴"，后来却成为很大的一个派别。又扬无咎善画梅花，也给后代以很大的启示。

北宋以后，壁画虽亦盛行，但已是民间职业的画家们的专业，其地位邻近于建筑师和土木工匠，很少有名的大画家从事于此。大画家们都将他们主要的画，留在绢上和纸上了。然我们在白沙宋墓所见的壁画和在辽代陵墓里所见的四时山水壁画，那作风是精工而具有豪迈的特色的，可知那时无名的壁画作家们，其作品的精妙，是绝不下最著名的画家们的。

金代的北方画家们，有王庭筠，善画竹石，影响很大；张珪尝写《神龟图》，赵霖则作《昭陵六骏图》，虽被称为粗率，而实具豪放之意。

七

蒙古人在1279年统治了整个中国。由宋入元的画家们便分为两派，一派是不屈服于异族压迫的，借绘画以寓意，像龚

元·钱选《八花图卷》（局部）

开等，一派则仍继续着宋院画的作风。道释画则因喇嘛教盛行，有名的画家们都很少画这种画。专为喇嘛庙作画的是另一派无名的民间职业的画家们。这时期的大画家，为赵孟𫗦（1254—1322）及钱选。赵孟𫗦为孟坚弟，以宋宗室出仕于元。他善人物、山水、竹木，尤长于画马。他很像宋徽宗，是画坛的一个无所不能的全才。他的人物画很像李公麟而加细润。他的妻子管仲姬、他的儿子赵雍、孙子赵麟也都能画。钱选也是一位全能的画家，人物近李公麟，山水和折枝花卉及蔬果，则自成一格，富有独创性。像《浮玉山居图》那样的笔法，是一看便知不是属于唐宋人所有的东西。

元·黄公望《富春山居图卷》（局部）

同时有高克恭的，其先西域人，学米家山水，亦以润湿朦胧的景物见长。其后方从义亦以此法见长。王渊则专工花鸟竹石。颜辉像龚开，善画仙鬼。又有任仁发，善画马，亦工人物，风致甚高，不下赵孟頫之作。

元末，有黄公望、王蒙、吴镇（1280—1354）、倪瓒（1301—1374）四大家出，而画风又为之一变，山水画乃进入另一个阶段。他们纯用纸画，故改用干笔，变宋人绢画山水的淋漓之致，而以浅绛烘染为主，有苍茫高逸之趣。黄公望初学董源、巨然，后乃专务写生。每出，必袖携纸笔，凡遇景物，辄印模记，遂自成一家。他的《富春山居图》，景物无穷，

得心应手，实为元代的一个大创作。王蒙为赵孟頫的外孙，其画融合诸家之法，而自出一格。山水多至数十重，树木不下数十种，而皆曲折明朗，层次无差，一一皆可辨认，无一笔是出之简率的，视之似繁密，而实清逸。吴镇、倪瓒的作风，则和王蒙不同，都以简率胜。吴镇的粗线条山水，得古厚纯朴之趣，又能写墨竹。倪瓒的画，最富个性。以疏朗的几笔，具幽澹清远之趣。野亭疏树，枯木竹石，绝少人物，而无不楚楚动人。他开启了山水画的另一个境界。

元人最好作墨竹，把宋人的"墨戏"，变成了专家的事业。李衎（1245—1320）尝使交趾，深入竹乡，作《竹谱》，尽得竹之情形。其子士行，亦工竹石。赵孟頫一家亦善画竹。柯九思（？—1365）、顾安、张逊等都专以画竹著名。专门画梅花的有王冕。

元代的壁画很盛行。敦煌千佛洞的元代壁画有其特色。而北方古寺的壁堵上也往往尚存有此时代的作品。我们只知道一位刘元，最为此中能手。其他民间的职业壁画作家，都是向来"名不见经传"的，故我们很难得到关于他们的资料。

八

明太祖朱元璋起兵民间，把蒙古统治者逐出北京后，便于1368年即位做皇帝。他的统治是残酷的，曾以细故杀了几

个画家。故明初画坛，除了继承了元代作风之外，颇觉得恹恹无生气。除惟允、王绂（1362—1416）皆善作山水，夏昶专写竹。到了宣德（1426—1435），大画家们才产生出来，戴进等崛起于其间，一扫元代的遗习，恢复了宋画院的整严的作风。成化、弘治（1465—1505）的画坛，号称极盛。吴伟、张路作人物，线条粗简而有力。吕纪、林良则工花鸟。沈周、文璧、唐寅、仇英四大家出，明画遂树立起独立的风格。沈周的祖和父都是画家，他传授了家学而更为深造，深得宋元人的笔法，而作风健劲，力可扛鼎。初期的画很工密，晚年乃趋于疏简。文璧出沈周之门，而更为工致精细。他的山水画设景挥毫，清俊动人。人品甚高，不为贵族作画。其子孙数代皆能绍继其家法。唐寅兼长山水、人物，而于人物画尤工。美人图最得人的欢迎。我们看《孟蜀宫伎图》就知道他人物画功力的深厚。他中年以后，就以卖画为生，有"起来就写青山卖，不使人间造孽钱"的诗。仇英初为漆工，后乃改而学画。他善于临摹古作，落笔乱真。其自作极为细密工整，毫发不苟。最善于作人物台观，精丽艳逸，最得世人的赞赏。又有周臣、谢时臣、尤求，也工于人物画。

晚明的画，以董其昌（1555—1636）为中心而发展了元四家的作风。他用墨秀媚，烟云流润，而气魄不大，开启了所谓"文人画"的风气。但这时代真实的好的创作，乃在人物画方

明·董其昌《杜甫诗意图》之一

明·陈洪绶《晞发图》

面。丁云鹏作道释人物，高古谨密。崔子忠以颤战之笔，写人物衣褶，独步一时。清人入关时，他走入土室饿死。陈洪绶写人物花卉，高古劲逸，具强烈的个性。曾鲸则以传神写照著名，如镜取影，妙得神情。受西洋画法的影响，每图一像必烘染数十层，最为逼真。花鸟画则有陆治、陈淳、徐渭、周之冕等，都能表现其个人的不同的风格。蓝瑛善画花鸟，亦工山水，他是追求于宋画院的精丽的作风之后的。

九

1644 年满族入关，占领了整个中国，画坛上也引起很大的变化，而分为明显的两派：一派是明的遗老们，抱着民族被压迫的悲愤，而把这悲愤表现在他们的作品里；一派是继承了明末董其昌派文人画的作风，而更为深入一步，脱离现实，追踪古人，完全是古典的模拟的作品；虽功夫很深到，且时有特出的风格，但究竟像纸扎的花、玉雕的叶，不那么生气勃勃的。前一派的遗民作家们，以陈洪绶、八大山人、道济、龚贤、髡残、弘仁、傅山等为代表。八大山人为明宗室，真名为朱耷，擅花鸟、竹石、山水，而以花鸟为尤工，纵笔所及，不泥成法，以简略的笔法，寓深邃的情绪。道济亦朱姓，名若极，字石涛。明亡后，遁迹为僧。以山水画为最精工，在画幅上，时时有故国山河之思。龚贤寓南京清凉山，足不出户，也工山水，

时有逸气。髡残字石谿,所写山水,林峦幽深,奥境奇僻,亦有独到的作风。弘仁字渐江,法倪瓒而更为清削,方池枯树,景象萧索。傅山字青主,入清后居土穴二十余年,死拒不出。山水磊落突兀,深有寓意。也写墨竹,风韵亦异。此外还有萧云从,也善画山水,融会宋元诸家所长而自成一格,清快可喜。亦工人物,尝为《楚辞》作插图,以寓亡国遗黎的沉痛之心情。

后一派的作家们以王时敏、王鉴、王翚、王原祁、恽寿平及吴历为代表。四王受董其昌的影响特深,故所作不脱晚明文人画的范畴。虽摹古的功夫很深厚,究竟是圆熟而少自己的特色的。王翚曾作《南巡图》,王原祁尝画《万寿盛典图》,都是皇皇巨作,但也显得庸俗,没有什么精彩。恽寿平字南田,以花卉名家。他的花卉若沾润朝露,生气蓬勃,清新可爱。惟缺乏雄伟的气魄,故最善于作小幅。山水亦秀润而富有个性。吴历的山水画也表现出浓厚的个性,不同于规摹似元人者。此外,有禹之鼎,工写照;焦秉贞受西洋画法的影响,作《耕织图》。稍后有华嵒,号新罗山人,山水人物有俊逸之趣,其花鸟画功力尤深。他们都是有个性、有特点的画家们。

这一派的影响,特别是四王的,到清末而未绝。而清廷诸供奉所作,唯求工整形似,也没有什么杰作。但到了乾隆的时候(1736—1795),在当时经济的中心扬州,有号称"八

清·王时敏《杜甫诗意图》之一

怪"的金农、罗聘、郑燮、闵贞、汪士慎、高凤翰、黄慎、李鱓出来，独抒个性，一扫四王的庸俗，令人耳目为之清新。金农年五十，始从事于画，善作梅、竹，并工画佛、画马及人物像。他的作品刚劲有力，像银钩铁画似的，虽简略而得神。他的弟子罗聘，尤工道释人物，自立门户，超逸不群。郑燮号板桥，工画兰竹。尝为知县，罢官后，以卖画为生，他富于人性，同情于贫苦的人民，故其名尤著。闵贞善作人物，用战笔作线条，作风亦怪诞。汪士慎、黄慎也均工人物仙佛，所作怪异，与众不同。高凤翰、李鱓均写花卉，作风均纵逸奇异，富于天趣。尚有李方膺，论者亦列于"八怪"之中，善松竹梅兰，纵笔所至，不守规矱；又有边寿民，善作泼墨芦雁，另具一格。

袁江与其侄袁曜，为工致的山水楼台画家，独步一时，不受时人的影响。

嘉道（1796—1874）以来的画家们，又变怪诞之风而为清逸俊秀。余集、改琦、费丹旭、任熊的人物画，钱杜、汤贻汾、戴熙的山水画，奚冈、赵之谦的花卉图，都各有所长，各表现着不同的作风。余集工画仕女，世有"余美人"之目。改琦字七芗，其先本西域人，亦工仕女，尝作《红楼梦图》，描写贵族的病态的妇女们，极为深刻，长身玉立，面貌娟秀，衣纹飘逸，是典型的清代的"美人画"。又喜作"观音像"，亦是清秀异常、恬静端庄的。费丹旭工仕女花卉，而仕女画尤为

清·吴昌硕《松梅图》

有名，作风近改琦。任熊的人物画，范围极广，一洗改、费派的闺阁气而变为雄健，好写剑客烈士，仙佛高士，衣褶如银钩铁画，古拙之态可掬，是法陈洪绶的画法，而别开生面的。钱杜重煽了文人画的秀雅静逸的作风，而特重于闲旷潇洒之趣，笔笔清超，深有诗意。汤贻汾的山水和花卉，都得简淡超脱之趣。戴熙的山水画则法四王，而功力甚深，能集诸家之所长，为清代山水作家的最后大师。奚冈的花卉，法恽寿平，笔意秀逸。赵之谦的花卉，则随笔挥洒，淋淋漓漓，豪放自喜，开启了清末的粗简疏豪的一途。

清末（1875—1911）以来的画坛，有吴俊卿派的雄健烂漫，又有陈衡恪的寥阔清隽。能兼之者为齐璜。璜字白石，初为木工，后改学画。九十多岁，尚在画桌上挥毫写作。他不名一家，善于写生，能把握住花鸟虫鱼的种种活动的情态，而以豪迈简捷之笔写出之。他是能够代表中国画最好的倾向的。他中年的画，能于粗豪阔大的花卉上，附以极为工细的草虫。像这样的强烈的对比写照，是以前的作者所不曾尝试过的。

十

有四千多年绵绵不绝的光辉历史的中国绘画，在它的历程中，不断地产生出新的派别、新的风格，不断地在发展，在

变化，在创造。朝阳夕晖，无不光彩照人；夜月雪天，处处动人心肺。所描写的范围是极为广阔的。在自然界的动态里，从一花数木、几颗红柿、几株兰竹、蜻蜓独飞、雏鸡逐食，到马的奔腾、牛的散牧、名山巨川、狂风浓云、宁谧的小池、汹涌的海涛，几乎无不被入画幅里。在人类的社会活动上，也多方面地描状其情态，从写城市的繁华、渔村的恬静、帝王贵族的豪姿、工农群众的勤劳，到闺阁仕女的幽静、文人学士的会文喧饮、禅僧的机锋峻削、技工的精勤工作，乃至仙神鬼神的出没、变幻，无不细细地被写到面上来，他们不断地发展着现实主义的优秀传统。他们最大的贡献是，不论是古典的院画作者们，或是自创新诞的作风的，都能够抓住自然界和人间的事物的特点，而集中地表现出来；不论以精细的笔触，或以寥寥的几根线条，或几点的浓淡深浅的墨痕，都能惟妙惟肖地把人物的动态描绘在画面上。就是在山水画里，我们的作家们也能把他们的内心情感和个性渗透在里面。中国绘画的最好的现实主义的作品，不仅是属于中国的，也是属于全人类的。这是人类最优秀的艺术遗产之一，值得我们夸耀，也值得我们继续地发扬光大。

中国绘画的优秀传统

　　我们看熟了陈陈相因、千篇一律的庸俗的水墨山水画、弱不禁风的仕女画、生意索然的花鸟画，觉得腻烦，觉得单调、无聊。画家的署名也许不同，那平凡烂熟的风调却是一贯无殊。假如我们相信那些东西就足以代表中国的绘画，那么我们绘画方面的传统便不怎样值得我们热爱了。

　　但我们的绘画是有其优秀的传统的，有其伟大的不朽的作品的。不仅有，而且很多，不仅某一个时代有，而且绵绵不绝的经历二千多年的悠久历史，不断地有奇峰突起、高潮汹涌的繁盛场面出现。就现存于世的最早一幅长沙出土的战国时代的美女画来看，就是不平凡的开端。辽阳汉墓的壁画，比之武氏祠、孝堂山诸石刻画像，更富于流动、俊逸的调子；不仅色彩丰富，人物的形象和神情也虎虎有生气。这就可推想，汉代画家们在宫殿墙壁上所作的巨幅的绘画，像《鲁灵光殿赋》所叙的，会是怎样的壮丽宏伟，三国六朝隋唐的巨匠们不断地在皇家的宫殿里和屏风上，在庙宇的墙堵上，留下他们的有名的剧迹。虽只是空存其目于记载里，但我们读起来还觉得眉飞色舞。就我们在故宫博物院绘画馆所见的历代绘画而论，晋唐以来的画坛的发展是可以明白地知道，而且也可以充分地具体地说明中国绘画的优秀传统是怎样地像大海大

晋·顾恺之《洛神赋图》（局部）

洋的水似的，不仅深远无垠，而且变幻无穷。晋顾恺之的《女史箴图》《列女图》和《洛神赋图》，今存者虽为宋人摹本，而典型犹在，结构的壮阔，线条的柔如细丝、刚如铁线，人物神态的顾盼如生，不能不赞叹其为现实主义的杰作。隋展子虔的《游春图》，是今存的最早的一幅山水画，那新艳繁复的色彩，反映出祖国山川的锦绣般的可爱。人物小如豆点，而动态一一可指。大小李将军的作品虽然不存于世，见了这个"祖本"，就可以知道"金碧山水"的一派是如何地善于捉住大自然的瞬息万变的景色而使之万古常新。相传为唐人所作的《金碧山水殿阁图》，也是属于这一派里的好的作品。唐韩滉的《文苑图》，无名氏的《纨扇仕女图》（传即周昉的《挥扇仕女图》）

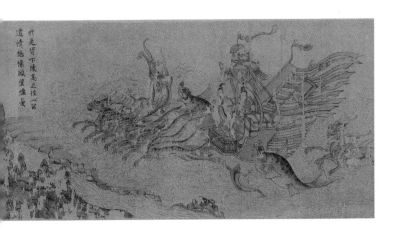

足以代表第八世纪的精美的人物画，以健康的笔调，写出健康的人物。后者描写宫女们的倦绣无聊的情态，十足地反映出封建统治者的宫廷生活的惨酷来。五代顾闳中的《韩熙载夜宴图》，周文矩的《重屏会棋图》，写生技巧颇为佳妙，《韩熙载夜宴图》以连续四节的篇幅，写韩熙载与众人的喧饮、击鼓、奏乐、跳舞，写众客的视线集中于韩的击鼓的手上，集中于舞者的身上，以至写宴散后韩的微现倦容，不仅绘形，而且绘声。卫贤的《高士图》集山水、界画、人物的所长于一幅中，董源的《潇湘图》写江南山水，水深林密，烟云出没，硬是江南风景，不得移之他地。黄筌的《珍禽图》，是一幅写生的"习作"，却表现出作者是如何忠实而辛勤地在追摹物态。像这样

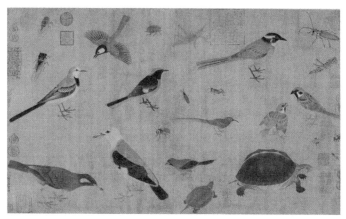

五代·黄筌《写生珍禽图卷》

的细致有力的花鸟写生，在宋代大为发展。赵昌、崔白、梁师
闵、赵佶、李迪、李嵩、马远、毛益等人的作品，以及许多无
作者署名的院画，在这方面都得到很大的成功。他们善于把
握住经过仔细的长期的观察的动物生活，而活泼生动地表现
出其最"入画"——也就是说，最动人的——一瞬间的动态。
就是小小的一幅，他们也以全力赴之，一笔不懈。像马远的
《梅石溪凫图》，在那样窄小的画面上，却具有无穷的旷阔之
感，七八只野凫在水面上游着，或安闲浮泛着，或拍拍地相追
逐着，或半身没水觅食，或回颈似在呼侣，以寥寥的几笔，便
备具众态。李公麟的《牧放图》，写马在千匹以上，写人在百
数以上，拥拥挤挤，却毫不显得局促，那气象是够壮伟的。米

友仁的《潇湘奇观图》和王希孟的《千里江山图》，风格截然不同，而表现大自然的壮丽的景色，却异曲同工。前者泼墨如飞，观之仿佛走入多雨的江乡。后者细细地描写山川、桥梁、屋宇、人物，笔类像毫发似的细密；天上群飞的鸟，像小黑点似的，却也看得出不同的飞翔姿态。张择端的《清明上河图》是现实主义的大杰作。从乡村到城市，百货俱陈，百态俱备，是最好的一幅风俗画。劳动者辛勤操作，有闲者酒楼欢宴，也可以表现出当时的社会现实、阶级差别，其意义的重大，固不仅仅在于像《东京梦华录》似的为当时的真实的历史记录而已。这卷巨作，久已隐去，相传的都是仿本，今日才得见到"庐山真面目"。赵伯驹、伯骕兄弟的山水画，继承了展子虔的传统而发扬光大。伯驹的《江山秋色》，笔力老到，风格苍劲。伯骕的《万松金阙图》则大胆创作，前无古人。于苍松万棵之中，露出若干金色的殿脊；白鹤远飞，青鸟群集，有深远苍茫之感。马远的《水图》，以不同的十幅，写江、河、湖、海的水在不同的光线之下的动荡之态，把最不可捉摸的"水"，如此真实地表现出来。单看他的线条如何变幻百出，已足以让我们学到不少东西。他的《踏歌图》，几个农人在且走且舞，表现了劳动者在辛勤动作之后的自娱。赵芾的《江山万里图》，纯以水墨，描写壮阔的山川，不见其冗长，却恐其欲尽。梁楷创作了"减笔"的画风，笔减而意深。赵孟坚的《墨兰图》，娟

宋·马远《踏歌图》

秀清高，且开启了元人的画格。元代画家们创作了干墨枯笔的作品，题材也以野水荒山、枯木竹石、小亭茅舍为最流行。黄公望的山水苍凉，吴镇的景色旷逸，王蒙的林泉绵密，倪瓒的画不着一个人物，王冕的梅花有白眼看天的倔强之意。但传统的宋画院的画风，也还存在着。赵孟頫、任仁发、王渊，是其代表。他们的人马花鸟继承着最好的唐、宋人的传统。明代的画坛具有多种多样的风格。有戴进、吕纪、张路等的宋院体画的继承者，也有沈周、文璧等的元四家（黄、吴、倪、王）作风的发扬光大者。仇英的笔调，由摹拟而进到创造，始终是富丽精工、笔笔不懈的。徐渭、陈道复、周之冕的花卉画，创造了泼辣豪纵的调子，不仅形似，且还捉住了活泼泼的生命。徐渭的《驴背吟诗图》，写那在跑着的驴腿，只是几笔出之，却很有力量，似还听得出踏地的蹄声。项圣谟的《大树风号图》，夕阳在山，苍茫独立的人，和大树一同在晚风中屹立着，有不屈服的气概。曾鲸、崔子忠、陈洪绶的人物画，各有不同的个性。陈洪绶尤能以孤傲倔强的笔调，写出孤傲倔强的性格。他是想突破拘束，独开一条新的蹊径的。蓝瑛的山水画维持着精致的"北派"风格。龚贤居南京清凉山，闭户不出。以他为首的"金陵八家"所作，气象万千。他的山水画，浓浓涂抹，不见其繁，见之，不由得不对祖国山河引起留恋。八大山人的画是拗强的，于"简"中见出不言之意。道济的

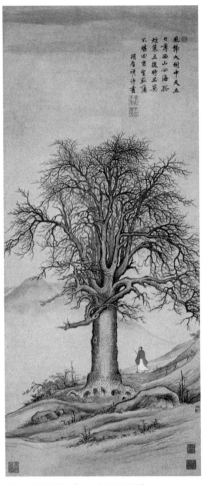

明·项圣谟《大树风号图》

画是墨汁淋漓的，于粗豪里显出深厚的功力。弘仁之作是似枯而实清润的，髡残所写是似干涩而实具无穷的深远的。萧云从不名一家，取精用宏，是对景写生，直接从大自然受到感召的。梅清写黄山，白云蒙蒙，松涛澎湃，其创作的魄力与大自然的威力是呼吸、脉搏相通的。在这个大变动的时代，产生出有民族气节的画家是很自然的。稍后，禹之鼎的人物画，独传"写真"之秘；吴历的山水画，得真山真水之趣。恽寿平的花卉事，色调清新绝伦；他的"桃花"，欲笑语，把这容易飘零的花朵，永生在画幅之上了。康熙、雍正、乾隆之间，画家辈出。袁江、袁曜叔侄，复活了中断的"界画"，特别为我们所欣喜。严宏滋、罗福旼等"院画"作家的所作，功夫也相当深厚。另有"扬州八怪"，居住于为当时江南经济中心的扬州，摆脱了"院画"的工整精致的传统，独创出个性强烈的作风，像彗星似的在画坛产生异样的光芒。金农的梅花是笔笔巉削，独具姿态。李鱓的写生，纵笔挥毫，生机跳跃。郑燮的墨竹，劲节凌霄，不甘屈服。罗聘的山水、花鸟，意境险峻。黄慎的人物、花果，笔墨飞动。杰出的华喦，他是一个全才的画人，尤擅长于花鸟画。他的花鸟，是直接观察物态而写下的，是"以造化为师"的。《山鼠啄粟图》里的几只松鼠，活跃如生，毛的柔和，身体的轻巧灵活，仿佛抚之会有温热透出。嘉道以后，大作家是没有了，显得寂寞。但考古学者黄易所写的

清·金农《梅花图册页》之一

《访碑图》，在山水画里独辟蹊径。钱杜、改琦、费丹旭的山水、人物，脱离了豪纵而倾向于工致，格调是比较清新的。赵之谦、任熊、任颐、吴昌硕的花卉画，继承古代写实的传统，而别启粗豪的风格，仍是有生命、有个性的作品。

　　以上只是就绘画馆所陈列的画幅而说明，我国绘画的绵绵不绝的两千多年间的优秀传统是多种多样的，时时有新的作风、新的创造出现，绝不是单调的，而不断地有清新格调

清·罗聘《花鸟山水册》之一

的。它的发展的历程是不平凡的。杰出的画家，在各时代都
有出现，有时是一大群，有时是像曙后孤星似的零落落的几
个。他们以其有生命的作品，陆续丰富了我们的绘画史，使
其成为"百花齐放"的巨观。"四时有不谢之花，八节有长春
之草"，这句话足以形容我们绘画的发展的途程。

　　在多种多样的风格里，却有共同的民族特点。不论是晋、
是隋、是唐、是宋、是元、是明、是清的作品，一望即知，那

是中国画。不论是细密的、粗豪的、工致的、简率的，不论是千峰万树、密密重重，不论是草亭远山、寥寥数笔，不论是金碧辉煌、千门万户，不论是水墨淋漓，只写山之一角、水之一涯，不论是群鸟啄食，独马嘶鸣，不论是竹叶披离，梅枝刚劲，一望即知，那是中国画。同时中国的画家们，纯熟地使用了柔锋的毛笔、容易吸水的纸和细密的绢，而能够把捉住瞬息万变的人情物态，集中其特点，突出地把那特点表现出来，使之永生，使之常新。所有的伟大的画家们，都是辛勤的苦学者，他们的成就，绝不是一朝一夕之功。所谓"九朽一罢"的名言（就是说，起稿九次，到了第十次才画成），就可证明完善的画幅绝不是完全凭借偶然的兴会，一挥即就的。长时期的技术练习，长时期的人情物态的观察，使自己的生命和描写对象的生命结合在一起，那自然就会创作出有永久的生命的现实主义的作品了。在艺术部门里是不会有速成科的，所谓天才，就包含着九分的苦工在内。

　　绘画馆所陈列的虽然不是中国绘画的全面介绍，有许多大画家的作品远没有收集到，但总还能看出其一般的演变的状况来。故宫博物院原藏的古画，被反动派在解放前盗运一空；今天，凡在这里陈列的画幅，几乎都是解放以后，我们所收集到的。一点一滴，都是辛勤耕耘的收获。在这以前，广大人民简直无法有接近这祖国艺术里最优秀的一个部门——

绘画 ——的机会。绘画馆第一次有组织、成系统地把我们所可能收集到的中国绘画按照其历史演变的程序陈列出来。不仅供给今日要吸取优秀的民族艺术传统的画家们的"推陈出新"的资料，且让广大人民接近欣赏祖国的优秀艺术的可能，从而发生爱国主义教育的效果，那意义是重大的。在这个比较稳固的基础上建立起来的中国"画廊"，其前途是光明的，其作用与效果是巨大的。过去是从无到有，今后是从小到大。可是这还要依靠广大人民的协助与努力，才能使它逐步地实现。

《宋人画册》序言

中国画史，起源甚古。约距今五千多年前，即有新石器时代的艺人们，传其画迹于彩色陶器上面，这些彩色陶器传播的区域甚广。艺人们以黑色线纹绘于赭红色的陶罐、陶盘上面，其条纹大都为几何图案，繁赜丰富，极人类想象力之所能至。亦有人物图形的，像陕西省西安市东郊半坡村出土的那个时代的彩陶，其上即有绘作人面形的，鱼类的相逐的，麋鹿的奔跑的，这些当是中国最早的绘画。古史相传，舜时（约前2200）已有绘画。最早的实物遗留到今天的，则有长沙楚墓出土的一幅缯书，上画有各种神话人物；和一幅帛画，上绘一个细腰女子与一龙一凤。这些公元前300年左右的画在绢上的图画，不仅在时间上是同类型的最古老的作品，而且在创作上也有很高超的成就。到了两汉时代（前206—220），绘画的实际应用就更加广泛了。它主要地成为壁画，发展了很高的艺术与技巧。今天我们在辽阳汉墓和望都汉墓所发现的壁画上，都可以见到这个时代的壁画的成就。它也被用在屏风上，作为饰图。唐张彦远《历代名画记》（卷四）云："曹不兴，吴兴人也。孙权（222—252）使画屏风，误落笔点素，因此成蝇状。权疑其真，以手弹之。"但在绢卷上的绘画，在这些时候也并不寂寞。唐裴孝源撰的《贞观公私画史》（639

周·人物龙凤帛画

年作）所列魏晋以来前贤遗迹所存，就有二百九十八卷和屋壁四十七所。那二百九十八卷的画卷，所包括的题材十分繁赜、丰富，从名人的肖像画，历史的和传说的故事画（像《新丰放鸡犬图》《卞庄刺二虎图》），表现古代文学名著的绘图（像《毛诗·北风图》《毛诗·黍离图》），名山巨川和城市图（像《黄河流势图》《两京图》），外国人物图（像《康居人马图》《胡人献兽图》）以及描写田家社会，帝王巡狩，文士诗会和禽鸟、兽畜、楼台界画的图画。那时，也已有了山水画，但不是重要的主题，大都只是作为人物画的背景而已，故有"人大于山、水不容泛"的话。每卷的全幅有长到三丈的。顾恺之的《女史箴图》和《洛神赋图》等，最为有名，但都是后代摹本，其真迹已不可得见。至其壁画，则以存在于敦煌千佛洞者为最重要。唐代（618—907）的绘画，现在尚有存在的，像韩干的马、周昉的《簪花仕女图》等，还有大量的出现于敦煌千佛洞的绢本和纸本的佛画等（至于传世的吴道子、王维的画则不可靠，只是后人的传摹或附会为他们之所作而已）。新疆各地和敦煌千佛洞的许多唐代壁画，则是显赫异常，为这个时代的绘画的重要遗留物。五代（907—960）是一个乱离的时代，且为时不过五十多年，但在绘画方面，却有了很好的成就，特别在江南、西蜀（四川）和中原三个地区，曾产生了不少最好的画家，像江南的徐熙、赵幹、王齐翰、周文矩、卫

贤、顾闳中、董源，西蜀的贯休、黄筌、黄居宝、黄居寀，中原的荆浩、关仝、李成诸人。宋太祖赵匡胤（960—975）统一了中国，江南、西蜀和中原的那些有名画家们，都集中到汴京（开封）来，为这个新的朝廷写作。所以北宋初期的画坛的光芒四射，主要地是因为拥有这么一大批优秀的来自各方的画家们。他们的影响，在宋代和宋以后各时代，都是很巨大的。

宋代（960—1279）的绘画存留于世的比较多，他们能够使我们看出中国绘画的最优秀的传统来。宋代画家们所绘写的题材是多方面的，差不多是无所不包，从大自然的瑰丽的景色到细小的野草闲花、蜻蜓、甲虫，无不被捉入画幅，而运以精心，出以妙笔，遂蔚然成为大观。对于都市生活和农家社会的描写、人物的肖像，以及讽刺的哲理的作品，尤能杰出于画史，给予千百年后的人以模范和启发。所以论述中国绘画史的，必当以宋这个光荣的时代为中心。我们的画家们，在这个时代，达到了最好的而且最高的成就，正像辟里克里士时代的希腊雕刻、米凯朗琪罗时代的欧洲雕刻与绘画似的。在这个艺术繁华、百花似锦的三百二十年里，不止一次地产生了新的作风，那些新作风，都曾给予后人以很大的影响，有的影响到今天还存在着。

宋代的绘画，可以分为好几个时期来讲。第一个时期是北宋前期（960—1100），在那个时期里，先是江南、西蜀和中

秋勁拒霜盛
羲冠錦羽雞
已知全五德
安逸勝鳧鷖

宋・赵佶《芙蓉锦鸡图》

原各地遗留下来的画家们在活跃着，山水画家的关仝、李成、董源，花鸟画家的徐熙、黄筌的二派，人物画的王齐翰、周文矩等，都是当时画坛的主宰。当他们逐渐地老逝后，新起的画家们更多地在长成着。山水画有范宽、巨然、燕文贵、高克明、郭熙、许道宁等，花鸟画有赵昌、崔白等，其他画家有易元吉、武洞清、刘宗古等。在《宣和画谱》里，对于他们有很详尽的记载，也有很高的评价。他们逐渐地摆脱了唐、五代的作风，而创立了自己的新的风格。山水画是这时期的主流。北方的画家们写的是关中和北方的山水，浩莽阔大。南方的董源、巨然辈，则以涉茫绵远之致胜之，所谓潇湘的烟雨之景，充溢着润湿和朦胧的，成为新的创作的特点。花鸟画则徐熙、黄筌二家，各有其特色，都工益求工，以观察动植的动态生意为主，一丝不苟地把它们的最惹人喜爱的特点表现出来。

　　第二个时期是赵佶（宋徽宗）时代（1101—1125），这是宋代绘画史的黄金时期。赵佶是一个失败的皇帝，在1127年4月，偕同他的儿子（钦宗）被北方的金人俘虏而去。但他却是一个成功的艺术家。且不讲他在医药学、考古学上的成就，只讲他在绘画上的推动创作的力量，就足够说明他的功绩。他不仅是一个很优秀的美术欣赏家、批评家，而且他自己也是一位很高明的画家。邓椿《画继》云："即位未几，因公宰

奉清闲之宴，顾谓之曰：朕万机余暇，别无他好，惟好画耳，故秘府之藏，充牣填溢，百倍先朝。又取古今名人所画，上自曹弗兴，下至黄居寀，集为一百帙，列十四门，总一千五百件，名之曰：《宣和睿览集》。盖前世图籍未有如是之盛者也。……始建五岳观，大集天下名手。应诏者数百人，咸使图之，多不称旨。自此之后，益兴画学，教育众工，如进士科，下题取士，复立博士，考其艺能。……所试之题，如野水无人渡，孤舟尽日横。自第二人以下，多系空舟岸侧，或举篙于舷间，或栖鸦于篷背。独魁（即第一人）则不然，画一舟人卧于舟尾，横一孤笛，其意以为，非无舟人，止无行人耳，且以见舟子之甚闲也。又如乱山藏古寺，魁则画荒山满幅，上出幡竿，以见藏意。余人乃露塔尖或鸱吻，往往有见殿堂者，则无复藏意矣。"俞成《萤雪丛说》云："又试踏花归去马蹄香，不可得而形容，无以见得亲切。一名画者，克尽其妙，但扫数蝴蝶飞逐马后而已，便表马蹄香出也。"这个画院，成就了不少人才。在那里，他们可以见到许多古裁的名画真迹。《画继》云："乱世后，有画院旧史流落于蜀者二三人，尝谓臣言：某在院时，每旬日蒙恩出御府图轴两匣，命中贵押送院，以示学人。仍责写令状，以防遗坠渍污。故一时作者，咸竭尽精力，以副上意。"他的体察物态是极为深刻的。《画继》又曾记载二事。其一："宣和殿前植荔枝。既结实，喜动天颜。偶孔雀

在其下，亟召画院众史，令图之，各极其思，华彩烂然。但孔
雀欲升藤墩，先举右脚。上曰：未也。众史愕然莫测。后数
日，再呼问之，不知何对。则降旨曰：孔雀升高，必先举左。
众史骇伏。"又一件事是："徽宗建龙德宫成，命待诏图宫中屏
壁，皆极一时之选。上来幸，一无所称，独顾壶中殿前柱廊拱
眼斜枝月季花，问画者为谁。实少年新进。上喜赐绯，褒锡
甚宠。皆莫测其故。近侍当请于上。上曰：月季鲜有能画者，
盖四时朝暮，花蕊叶皆不同。此春时日中者，无毫发差，故厚
赏之。"有了这样一位艺术的东道主和保护者，当时的画院自
然是会极一时之盛的了。在这个画院里，著名者有马贲、黄
宗道、刘宗古、李唐、苏汉臣、朱锐、阎仲、李安忠、张择端诸
人。大画家李公麟、王诜、赵令穰和米芾，虽亦时为皇家作画，
却不是皇家画院所能牢笼得了的。王希孟在其中是一位少年
新进，但他所遗留下来的一卷《千里江山图》，却是惊心动魄
的一卷宏伟罕比的山水画。就此可见当时画院中人的造诣之
高。张择端的《清明上河图》，乃是古今来绝妙的一幅风俗画，
有胜于全部的《东京梦华录》。李唐的《晋文公复国图》和《伯
夷叔齐采薇图》，寓意既深刻，艺术亦高超。他若苏汉臣、刘
宗古、朱锐、阎仲、李安忠诸人，亦下起南宋的派系。他们随
着金人的南下，而从汴京逃亡到临安来。赵佶他自己的所作，
传世者尚有不少。像《枇杷山鸟图》的一个小幅，就足以看见

宋·赵佶《枇杷山鸟图》

他的很高的成就来。

　　第三个时期是南宋前期（1127—1194），遗老既多存，新人复猛进。作风虽未大变，而情绪大见沉郁，益复深邃精雅；既未失前修的典型，更精进于乱离的磨炼。南渡（1127）之初，于上面几位南来的画家们之外，尚有米友仁、萧照、吴炳、马和之、赵伯驹、赵伯骕、马兴祖、贾师古及兴祖子公显、世荣等。赵构（宋高宗）也是一位艺术爱好者，他收拾名画于劫火之余，所得颇多。对于画院中人，亦甚加礼遇。像马和之及其他画院待诏的所作，他往往为之题诗或题字。李唐的《长夏江寺图》，他就题道："李唐可比唐李思训。"赵眘（孝宗）、赵惇（光宗）继之，也都是很好的艺术家的保护者，故其画院亦一时称盛。毛益、林椿、阎次平、阎次于、刘松年、李嵩、张茂诸人，纷纷并起，各有所树立。

　　第四个时期是南宋后期（1195—1279），偏安已久，湖山醉人，乃复沉酣于碧水丹林、轻歌妙舞之中。时有马远、夏珪二人，出而领袖群伦。马远于山水、人物、花卉均工，尤善于体状大自然的景色，多写湖山一角，故人称之为"马一角"。实则，其精意是贯注于整个画面的。夏珪则善以秃笔水墨写长江大川，波涛汹涌，意境绵渺。他们开创了独特的一个画派，后人称为"马、夏派"，影响极大。同时有梁楷的，也以其减笔画法，称雄于时，并以其特有的风格，起了很大的并且长

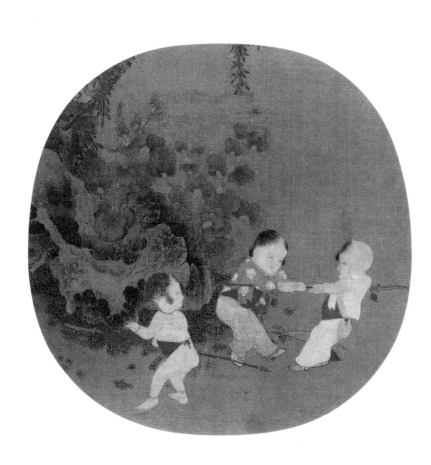

宋·陈宗训《秋庭戏婴图》

期的影响。他的讽喻式的禅宗派的画风，在南宋末期的和元代的以及海外的日本的画坛上，均有了众多的跟从者。马远子马麟和李迪、李嵩、鲁宗贵、陈宗训、陈清波、陈可久、朱绍宗诸人，均在这个时期写着许多不朽的作品。他们也都是各有其专门的，像李迪善画动物，陈可久善画鱼，陈宗训善画婴儿之类。虽是一草一花，一鸟一鱼，一只小小的鸡雏，一角的小巧玲珑的园林，一湾流水，数丛秋草，一瓶杂色的花卉，不管其题材如何的鄙小，如何的习见不奇，却都运以精心，出以工巧，绝不肯有丝毫的轻忽，有一点一画的败笔。这些，就是南宋画的特长之处，也就是所有的宋代画的特长之处。两宋的画家们是有深入地体察物态、精刻地研究动植和人物的特点的好传统的。因为这样，所以他们才能工致而生动地描状人情物态，成为中国绘画史的一个伟大的时代。

以上四个时期，总括起来，也可以合并为两个时期。北宋早期之作，其珍罕等于唐、五代画，而徽宗一代，则可称为承上启下，南宋的高、孝、光三代，则尚继宣和的故光余韵。这可以说是第一期。从马远、夏珪、梁楷三大匠出来之后，则宋代画风大为丕变。他们是一代大师，也是开山之祖；他们独树一帜于当时，也给予巨大的影响于后代。历史上没有几个画家像他们那样地代有传人的。这乃是第二期。

这一部《宋人画册》，所收两宋画人的作品，凡一百幅。

诸大家之所作，虽未必毕集于斯，而各派的画风，则大都可以有其代表的作品在这里了。这里所有的，全是小景的画幅，其尺幅大小，全同原画，故不再在《叙录》里一一注出原画的尺寸来。像这样的方形或圆形的小幅绢画，当初是作为何用的呢？可以说，全都是当时的实际应用的画幅。方形的画幅，乃是一扇屏风上的饰图。一具屏风可能有十二幅或十六幅乃至更多的像这样的方形画。同样的屏风也可以嵌着十多幅的圆形画。但圆形画更经常地用作纨扇的面子的饰图的，古人所谓"轻罗小扇扑流萤"，指的就是这种纨扇。当然，这一类的小画，是比较容易地大量地被保存下来的。

这些宋人小画，虽然画幅不大，但当时的画家们却仍然用了很大功力来制作。他们绝对地不肯出之以轻心率意。像制作大画卷或轴相同，是使用了整个心灵、整副手眼、整套技巧的。虽说是小景，却依然是全境，宛然是大气魄，所谓"麻雀虽小，肝胆俱全"者是。恰像一篇近代的短篇小说，恰像一位绝代佳人，增之一分则太长，削之一分则太短。恰到好处，无可移置，在戋戋的画面里，有的是缥缈灏莽之势。小中见大，虽寸幅而有寻丈之景。像杨威的《耕获图》，全图人物七十多人，从在稻田里割稻，到车水，到打谷，到椿米，到入仓，到积草堆，地主们悠闲地在督工，农民们则忙忙碌碌地在干活。这边刚收获，那边已经用牛来犁翻田土，放水入田，预

备下一次的插秧了。又像陈居中的《柳塘牧马图》，人马虽细小若豆，而姿态极为生动；马匹的奔逐者，回顾者，在水中浮拍甚乐者，无不神情毕肖，连它们在水里游动，在水里转颈，使池塘的水生出怎么样的涟漪的波纹来的景色，也不曾为我们的画家所放过。又像张训礼的《春山渔艇图》，硬是嫩绿的春山、绯红的桃林，有无穷深远的绝妙的江南山村之景色，多水、多润泽之意，水上有一只小舟，舟上一人，正在"捉河泥"，用作春耕的肥料（并非捕鱼，题作"渔艇"，是错的）。临水有草屋数间，有一人在望着湖上。又像马远的《梅石溪凫图》，在水的一涯、山的一角，梅树正在作花，似临水自怜其影，水面上涟漪动荡，有十多只野凫在追逐游戏，宛转相亲，情态可喜。一二凫因赶不上群，正张拍双翼，努力趁逐而前。那些情景是多么可爱、可喜。

正如宋代的整个绘坛的情况，正似画家们在这些小画上，也把所有的题材都捕捉到画面上来；从神话的故事、社会的生活、人物的动态，到折枝的花卉、栖林的小鸟，乃至待饲的鸡雏、张网的蜘蛛，无不逼真地描状出来。以多种多样的手法，来体现多种多样的自然界的动静和人类社会的活动。像这样地尝试着以精湛的绘画艺术，绘写所有的画家们自己所熟悉的、所仔细观察到的广泛的题材，在任何时期是没有比这个光辉的宋代更为突出地，而且出色地成了功的。

宋·马远《梅石溪凫图》

　　我们在这个《宋人画册》里，所收的只不过是一百幅，这一百幅的题材，却可以包括了宋代绘画所有的各部门，除了人物肖像较少外，其余山水、花鸟、兽畜、草虫以及社会风俗画等，都有其很好的代表作在内。这样的一百幅宋人小画，虽不足以尽宋代绘画的全貌，但尝鼎一脔，窥豹一斑，也已可

以看出光芒万丈的宋代绘画的发展的大略了。

什么时候才把这种类型的小画合装成一册或数册的呢？说来话长。可能很早的时候就有收集屏风画幅或纨扇画面的风气了。但有文献可征的，当始于赵佶所装的集册。《画继》卷一："政和初，尝写仙禽之型凡二十，题曰《筠庄纵鹤图》。或戏上林，或饮太液。翔凤跃龙之形，警露舞风之态。引吭唳天以极其思，刷羽清泉以致其洁，并立而不争，独行而不奇，闲暇之格，清迥之姿，寓于缣素之上，各极其妙，而莫有同者焉。已而又制《奇峰散绮图》，意匠天成，工夺造化，妙外之趣，咫尺千里。其晴峦叠秀，则阆风群玉也；明霞纡彩，则天汉银潢也；飞观倚空，则仙人栖居也。至于祥光瑞气，浮动于缥缈之间，使览之者欲跨污漫，登蓬瀛，飘飘焉，峣峣焉，若投六合而隘九州也。"后乃图写奇异的禽鸟、花卉，至累千册。今所见《祥龙石图》《瑞鹤图》《五色鹦鹉图》等，皆是这些册中的遗物。以其画幅较巨，故未收入这部《宋人画册》里。但可知集册之，在赵佶这个时代已经流行了。《天水冰山录》（《知不足斋丛书》本）所载严嵩被籍没的《古今名画手卷册页》里，有《宋贤神品》一册，《宋元墨妙》二十一册、《元人百鸟》一册、《宋元神品画》二册、《古今名笔》十二册、《真赏》一册、《宋夏马小横披图》一册、《马远小册》一册、《宣和花鸟》一册、《宋画》一册等，当都是集册。其后经过董其

宋·陈居中《柳塘牧马图》（局部）

昌的鉴定并编集《古今名画》，成为集册的，为数不少。汪氏《珊瑚网》《名画题跋》(卷十九)所载，就有《唐宋元宝绘》一册、《宋元名家画册》一册、《董氏集古画册》一册、《唐宋元人画册》一册等。汪砢玉自己所集的，也有《霞上宝玩》(集唐宋元名迹)一册、《韵斋真赏》一册、《六法英华》一册、《丹青三昧》一册等。卞永誉《式古堂书画汇考》的"画"的部分，从卷三到卷五，载的都是"历代集册"，除载董、汪二家所集者外，尚有《历代名画大观高册》一册、《历代名画大观大推篷册》一册、《历代宝绘推篷册》一册、《画苑大观册》一册、《历代名画高册》一册《宋元名图册》一册等。清代皇室所藏，见于《石渠宝笈》初编、续编、三编的为数尤多。今所知所见的，就有《唐宋元名画荟珍册》一册、《唐宋名绘册》一册、《宋人集绘册》一册、《宋人纨扇册》数册、《四朝选藻册》四册，以及《历朝名绘册》《宋元集绘册》《宋元名绘册》等。清代及近代私人所藏，亦多集宋元零页为册的，像庞元济《虚斋名画录》(卷十一)所载，就有《唐宋元明名画大观》一册、《历代名笔集胜》六册、《明人名笔集胜》二册。此种"集册"，常常真赝糅杂，分合常，且易于失群，最难稽考其来源。

　　这部《宋人画册》所收的宋人小画，其来源不一，唯取其真。有一册而只取其一二页的，有本来是零星地一页、二页地收集来的。除零星收集的少数册页，无法稽考其来源外，

余皆注出其原来册名。大抵以取之精宫旧藏的《四朝选藻册》《宋人名流集藻册》《烟云集绘册》《宋人集绘册》《纨扇画册》《宋元宝绘册》和庞氏旧藏的《历代名笔集胜册》（六册）者为最多。此未足以尽宋人小画，只是"集大民"的第一步耳。然已是历代"集册"里最浩瀚的一部了。

选画之功，以张珩、徐邦达二君为主；印刷之功，则始终由鹿文波君主持之。这部《宋人画册》的得以告成，是和他们几位以及许多从事于此的工作人员们的努力分不开的，例应书之。

永乐宫壁画

中国壁画的传统是悠久而光辉的。汉代的壁画，今还可在辽阳、望都的汉墓里见到。北魏到北宋和元代的壁画，则敦煌千佛洞里还大量地保存着。西安的几个唐墓也出土了很精彩的壁画。唐代裴孝源和张彦远所记载的南北朝以下的重要画家们所绘的壁画，虽都已化为灰烬，不可得见，但他们的传统，甚至他们的风格，是还在现存的敦煌千佛洞和其他寺观的壁画上存留着。直到今天，我们的这个主要的优良的绘画传统并没有断绝。专门的绘作壁画的铺子，张家口和其他地方还开张着呢。

但历代的壁画，除了墓室里的以外，以保存在荒山僻地古寺庙和古庵观里的为主，特别在北方，古庙、古观保存得多，壁画因之也保存得不少。古代壁画的存在和古代建筑的存在是相依为命的。"皮之不存，毛将焉附。"许多古代壁画便是这样地被保存于古建筑，与它们显得相得益彰，同时，也放射出它自己的独特的光芒。

山西永济市的永乐宫壁画是最近几年里发现的最好的古代壁画之一，其风格的高超生动，人物的传神达意、千变万化，题材的丰富多彩，无所不有，值得我们美术史家们、画家们、历史学家们加以深入细致的研究。这是一个有绝对年代

元·永乐宫壁画局部之一

可考的壁画，而且壁画作者们也自署其名于其作品上。在中国美术史或绘画史上平添这么灿烂光明的几页或几十页的记载，不是一件小事！

永乐宫位于山西省永济市城东南一百二十里的永乐镇上，靠近黄河的北岸。这个永乐镇，在汉时是浦坂县，唐时是永乐县。到了北宋熙宁三年（1070）才改为镇。这个永乐镇相传是仙人吕洞宾的故居。唐代即其宅改为吕公祠。在宋、金时代，改祠为观。元中统三年（1262），因观被毁于火，在原址上重建了一座"大纯阳万寿宫"，规模宏大，那就是今日的永乐宫的基本建筑物。虽然历代都有修葺，但主要的部分还是原状保留，壁画部分也都是基本上保留着元代的原作。

元代的"大纯阳万寿宫"，占地很大，今日的永乐宫只是原来建筑的·部分而已。现存的有山门、无极门（又称龙虎殿）、三清殿（又称无极殿）、纯阳殿（又称混成殿）和重阳殿（又称七真殿）的五进建筑。除了山门是后代重建的以外，其余四座建筑物都是元代之物。在这四个殿里，都有壁画，那些壁画也都是元代画家们的作品。

无极门里的壁画损毁得十分严重，今仅存东梢间东北壁上的一小块，画的是天丁、力士等，神情威猛，衣带飘飞，足以吸引着观众再向前看。这虽是残圭断壁，却已能引起观者们的赞叹。

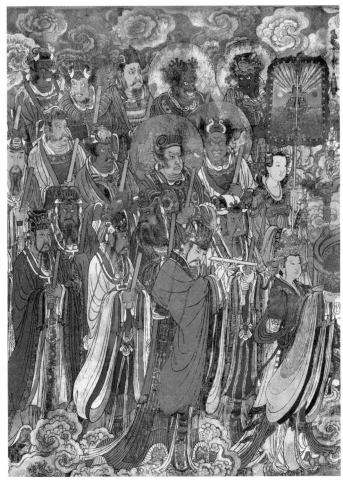

元·永乐宫壁画局部之二

　　三清殿是永乐宫的主殿，面宽七间，进深八椽，其四壁及神龛内外，满绘着壁画，高度达 426 米—445 米，相传所画为三百六十值日神像，其实只有二百八十人，且是以八个主神为中心，而围绕着仙伯、真人、神王、力士、金童、玉女等等的。那八个主神作帝后装，神情肃穆，仪态万千，或立或坐，形象优美。诸侍立者男、女、老、少、文、武，个个不同，表情也大相悬殊，或执笏，或执各式武器，或持伞扇，或捧各种宝物，或慈颜悦色，或怒目圆睁，或安静宁谧，或意兴奋发，或左顾右盼，或对主神有所申诉，或直立而倾听，二百八十个人就有二百八十个各有特色的表现，决无雷同，也显不出重复繁杂，是大规模的"汉宫威仪"的展览，是大组织的人物画的会集。且不说神态情调的表现，就是衣饰和袍带的飘逸和细致，也就够观众的钦佩和细细推敲的了。无疑地，这乃是最宏伟的一幅大画幅，足够充分地表现我国画家们的绝大的创作气魄。

　　纯阳殿的四壁画的是《纯阳帝君仙游显化之图》，乃是吕洞宾的一生传记，从他降生到元代为止的故事的连环画，以五十二幅画面构成之。它们是那么工致，虽不是大气象的朝廷大会集，却是室内的日常生活，社会平常人物的形形色色的活动。假如说三清殿的壁画是富丽堂皇的话，那么，这个纯阳殿的五十二幅画便是精雕细琢的生活记录了。三清殿的

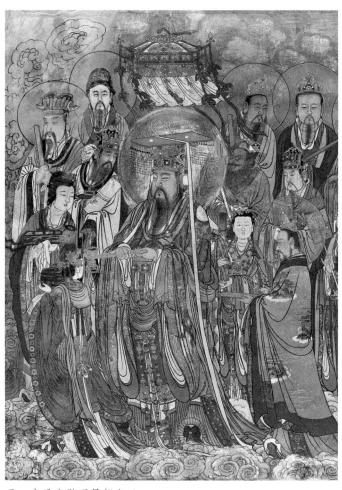

元·永乐宫壁画局部之三

壁上有泰定二年（1325）六月"马君祥长男马七待诏"的题记。纯阳殿壁上也有至正十八年（1358）"禽昌朱好古门人李弘宜、王士彦、王椿、张实、卫德和张遵礼、田德新、曹德敏"诸人的题名。这些画家们的姓氏，乃是中国绘画史上的新出现的人物。他们的创作将是怎样地在绘画史的新页上放射出耀人双眼的光芒来啊。

重阳殿亦名七真殿，其四壁的壁画也和纯阳殿相同，是以王重阳和他的六个弟子为主的，以四十九幅的连环画构成之，其题材也是十分的丰富多彩的。如果我们研究十四世纪前后的中国封建社会生活，这些故事画乃是极重要的研究资料。种种古老的社会生活方式，都在这些画面上表现出来，供给我们以充分的采撷的自由。而其作风又是那样的活泼生动，富有时代的和地方的色彩，虽不能说是艺术上最高的创作，却是那么优秀而又充溢了现实主义的作品啊。论述中国美术史和绘画史的学者们应该对永乐宫的这些壁画有很高的评价。

近百年来中国绘画的发展

一

中国绘画有悠久而光荣的历史。从两千四五百年前战国楚墓出土的帛画《美女图》说起，几乎是一部没有间断的光芒万丈的绘画发展历史。大画家们不绝地产生出来，顾恺之、吴道子、韩幹、周昉、荆浩、关仝、顾闳中、周文矩、赵幹、黄筌、董源、李成、范宽、崔白、郭熙、李公麟、张择端、王希孟、李唐、刘松年、马远、夏珪、梁楷、赵孟𫖯、钱选、任仁发、黄公望、戴进、吴伟、沈周、唐寅、文徵明、仇英、徐渭、陈洪绶、朱耷、道济、吴历、恽寿平、郑燮、华嵒等的姓名，乃是人类所创作的造型艺术里的有光彩的优秀的画家们，他们的画幅永远地为人们所喜爱，当然，中国人是特别地对之有更深厚的感情的。但从1840年以后，西方的帝国主义者们侵入了中国，在经济、政治、文化各方面都给中国以很大的打击和影响。中国从此进入了一个特殊的社会，即半封建、半殖民地社会。封建的统治阶级和帝国主义的侵入者不久就勾结在一起，共同地向人民加紧压迫、剥削。西洋事物，以排山倒海之势，侵入中国。中国古老的绘画的优良传统，似乎注意的人少了。许多人似乎都无视于这最近一百多年来的中国绘

画的成就。实际上是不是如此呢？这纯然是由于资产阶级学者们的古贵今贱、贵古轻今的顽固成见。中国近百年来的绘画，不仅不比过去任何一个时代逊色，而且有它自己的发展的道路和独创的风格，并产生了不少的大画家。在帝国主义侵略者所造成的动乱不安的情形之下，这时期的画坛上充满了怫郁、苦闷和悲愤、反抗的情调。同时，中国绘画在十七世纪时候曾遭受到复古主义的危害，产生出以董其昌为首的拟古、摹古派。他们不向大自然吸取题材，更不向人间或社会生活里寻找描写的对象，他们只是向古代的作品，特别是元四家，即黄公望、吴镇、王蒙和倪瓒的画幅里，抄袭其技巧，甚至其内容。他们在画法方面，亦步亦趋地摹拟着古画，其技巧虽是相当地熟练，但是毫无生气的陈陈相因的风格，使他们的作品成为甜熟的，或庸俗的、无内容的东西。

　　除了少数的特立独行之士，像陈洪绶等之外，几乎无不受到这种复古派或拟古派的形式主义的影响。直到十八世纪中叶以后，画坛上才吸进了一股新鲜的空气，冲开了这种死气沉沉的局面。那就是所谓"扬州八怪"以豪迈泼辣的作风，打破了中国画的形式主义。但复古派的势力还不曾减少下去，只有在近百年来，即十九世纪的中叶以后，在那个动荡不安，爱国主义在绝叫着的不安、苦闷、悲愤、反抗的年代里，赵之谦、任熊、任颐他们相继地起来，整个趋势方才扭转了过来。

在这一个世纪里，各种的画派、各样的画家们都像雨后春笋似的纷纷地挺秀竞芳，严寒的复古派的束缚一解除，"百花齐放"的春光，便在绘画的园地里烂漫地呈现出来了。这是中国绘画史上的一件大事。所以近百年来的中国画坛，也可以说是中国绘画的复兴期。这个复兴期的一个世纪的历史，是反帝、反封建时代的整个中国历史的一部分，是值得我们加以兴奋地记述的。

在中国绘画的悠久而光荣的历史上，加上了这一百年，就更有生气、更有发展的前途，并更可看出新的气象出来。中国古老的绘画的优良传统，不仅是在继承下去，而且是在吸取着新鲜的题材、吸取着新鲜的绘画技法的基础上继续地发扬光大。

二

中国近百年的画家们首先要提到的是赵之谦（1829—1884）。他字𢡊叔，号悲盦，浙江会稽人，清咸丰举人，做过几任知县。他善于绘写花卉，笔致流利活泼，表现着很大的飞动自如的气魄，正符合着具有反抗情绪和怫郁、苦闷的绝叫的心情。中国的花卉画，在明末的若干画家的作品里，表现的是细致、鲜艳，但没有生气的风格。清代的供奉宫廷的花卉画也是如此。朱耷、石涛、恽寿平脱出了那个板涩的窠臼，

清·赵之谦《花卉图册》之一

创作了生动活泼的花卉画。华嵒和被称为"扬州八怪"之一
的李鱓继之，花卉画才有了新的生意，而且重新获得了人们
的喜爱。赵之谦继承了他们的优良传统，并受到明代的陈淳、
徐渭的影响。他有他的独创之处，从选取画题到渲染色彩，
都有新鲜的前人未之触及的东西。他画的藤萝的紫花，特别
显出他的刚柔相济配合得恰到好处的特色。他常常以浓艳丰
厚的彩色，布置了全幅的牡丹花、桂花等的季节性的花卉，虽
是满满的一幅，却毫不显得拥挤，更没有杂乱之感。他是在
艳裹浓妆里呈现出他自己所特有的下笔如风的既精密又潇洒

的奇妙的结构。他给予后人的影响是很大的。

　　和赵之谦同样地有大名且有大影响的是任熊和他的弟弟任薰。任熊（1820—1856）字渭长，浙江萧山人。他工画人物，继承了他同乡陈洪绶的传统，鲜艳古硬，有装饰图的意趣。他的《列仙酒醉》《於越先贤传》《剑侠传》等巨制，都曾刻为木版画集，流传甚广。任薰（1835—1893）字阜长，则工于花鸟画。取境布局，时有超过前人的规范，具有独创一格的精神。他的许多小幅画，结构得灵巧深邃极了，景象壮阔，人物纷杂，而井井有序，疏密相当。在用色方面，尤见浓淡相间的匠心。他长期在上海卖画为生。他的影响很大。我们在他们二人不受羁勒的性格上，可以看出苦愤不平之气来。

　　任预是任熊的儿子，字立凡，继承了他家庭的传统，善作山水、人物、禽兽。他的山水画，幽深苍郁，有大名。

　　任颐（1840—1896）以擅长人物的"传神"有名于世。他的花鸟画也很好。赵之谦的花卉画，都不着禽鸟草虫；他则总把花和鸟连在一起，正和华嵒的作风相同。他的禽鸟显得很突出，有的时候花卉只是成为背景了。他的人物画惯用寥寥几笔，传写出人物的体态神情，着墨不多，而力量有余。中国人物画在这时"为细已甚"，他出而重振之，影响很大。他字伯年，浙江山阴人，长期住在上海。上海的典型的半封建、半殖民地社会，给他以怫郁、反抗的情绪；这情绪有时便显露

清·任颐《群仙祝寿图》（局部）

在他的作品里。

　　同时有胡锡珪，字三桥，吴门人，工画人物仕女。他的风格则是传统的古雅的一流。胡公寿（1823—1886），号瘦鹤。他的山水画，具有豪放的笔力。他的花木竹石也是从陈淳里取法的。他是江苏华亭。张熊（1803—1886），字子祥，浙江秀水人，工花卉、山水、人物，而以花卉画为最著。

清·虚谷《春波鱼戏》

虚谷和尚（1824—1896），工于写花卉、动物，尤长于画松鼠及金鱼。他的特色是夸大了所写的动物的特点，而以战斗的线条来描状之。他姓朱，名虚白，安徽新安人。曾做过清廷的将官，后因为不愿意奉命去打太平天国，就出家做了和尚，住在上海，曾暗地里帮助过太平天国。他是一个有革命气质的人，他的画也显出了革新精神。

大诗人杨子庸，以创作"粤讴"著名，但也工于画竹兰和山水。他以水墨画的螃蟹，乃是他自己的杰出之作。他字铭山，

广东南海人。他是嘉庆二十一年举人，做过山东潍县的知县。

　　此外，还有朱偁，字梦庐，工花鸟画；何翀，字丹山，广东人，亦工花鸟；苏六朋，字枕琴，广东顺德人，工人物，创造了他自己所特有的笔法，线条直下，像纺织物似的作风；苏仁山也是广东顺德人，也善作人物画，不知和苏六朋有没有亲属的关系。

<h2 style="text-align:center">三</h2>

　　吴俊卿（1842—1927）在清末和民国初是中国画坛的主将。他字昌硕，号缶庐，又号苦铁，浙江安吉人。曾经做过清末的知县，五十岁以后才学画，工花卉，有独特的风格，像是赵之谦的同派，却又有所发展。他下笔如风雨，取材也有独到处。他所采取的题材，都是人民所习见熟知的，像牡丹、葡萄、紫藤、葫芦、荷花、秋葵、菊花等等。那些千红万紫、深绿浅黄的鲜艳的颜色，显现出很刺激的惹人注目的润泽与光彩，同时他的豪迈不羁的作风，也正和烂漫地盛放着百花的花园相配合。所以人民很喜爱他的这种豪华地浓妆着的、新鲜活泼的作品。像老熟了的金黄色的葫芦，成串地挂在竹架上；像一灯焱焱，有一鼠悄悄地溜过去，想爬上去偷油吃，这样画幅都是新鲜可喜的。他有幽默讽刺的风格，其矛头是针对着当时的社会人物的。在纵笔挥毫的时候，那飞舞的调子

就显示出反抗的精神来。他的影响在近五十年是很大的，学习他画风的人很多，近代大画家齐白石就是受过他的很大的影响的。

沙馥（1831—1900）工画花卉、仕女。他字山春，常州人。他的人物仕女画，在继承传统的基础上有所提高，着意在脸部的表情和眼睛所透露出来的神意，这是同时代的画人们所不及的。

蒲华（1834—1911）原名成，字作英，浙江秀水人。他善于画墨竹，亦能绘花卉和山水，是在徐渭、陈淳和郑燮的传统上创作他自己的风格的。笔意奔放、纵横满纸，而风韵清隽。

顾沄（1835—1896）字若波，江苏吴县人。他乃是严格地继承着清初"四王"的山水画的作风的。像他这一派的画人们，在近百年里是很多的，只举出了他，作为一个代表，表示着"四王"的影响在这个时期仍是十分的巨大。

钱慧安（1833—1911）又名贵昌，字吉生，江苏宝山人。他工于人物仕女，其作风从传统中出，却又不尽为传统所拘束。他的线条劲峭，笔力很坚硬。他画中的妇女们的面型，都很清秀，身材则袅袅多姿；这也是明代以来的传统的图形。

程璋字达人，江苏江宁人。能画山水、人物、花鸟，而尤以"传神"为最有名。他在当时，当是以绘画"肖像"为生的。

吴庆云字石仙，号泼墨道人，江苏上元人。他工于泼墨

清·沙馥《桃花鹦鹉图》

山水，是一个清末革新派的山水画家。他一方面吸收了古代的优良传统，一方面也向西洋画吸取新的风格，所以，他的山水画便有了新的意境和结构。这个大胆的尝试和改革，值得加以很大的注意。

以翻译西洋文学著名的林纾（1852—1924，他译过法国小仲马的《茶花女》和大仲马及英国史格得等的作品很多），也能写山水。他虽以真山真水的写生自命，实则是具有很沉厚的传统作风的。他字琴南，号畏庐，福建闽侯人。他晚年以卖画为生。

倪田（1853—1919）是终身卖画的。他字墨耕，江苏江都人。他是一个全能的画家，凡山水、人物、仕女、花卉、释

道像，什么都画。他的画用功甚为深苦，具有传统的优点，但所缺少的是独创的风格。

吴猷是在中国画的传统基础上吸收了西洋画技法的画家，他的成就在人物画和社会生活画方面。从来没有一个画家有像他那么努力于绘写社会生活的形形式式的。他是一个新闻画家，且住在上海，故其生活画里也经常地出现着凶狠狠的帝国主义者们及其帮凶们的丑恶面目。他的《吴友如画宝》和他在《点石斋画报》和《飞影阁画报》里绘画的许多生活画，乃是中国近百年很好的"画史"；也就是说，中国近百年来半封建、半殖民地社会前期的历史，从他的新闻画里可以看得很清楚。他的最活跃的年代是清光绪间（1875—1908），可惜他的生卒年月，我们已经没法查考得到了［大约生活在1850—1910（？）之间］。

吴穀祥（1848—1903）以工山水、花卉著称于上海。他字秋浓。浙江秀水人，也是以卖画为生的。他初学文徵明，后来才渐具自己的风格。陆恢（1851—1920），字廉夫，号狷盦，江苏吴江人。他善画山水，继承了传统的作风。他的花卉画则摹仿着华嵒。还有俞原（1874—1922），字语霜，浙江临安人，工画山水，有石涛的作风；俞明，字镜人，号涤凡，浙江吴兴人，工画人物仕女；张兆祥，字龢庵，天津人，工画翎毛、花卉，着色浓艳，刻有《百花笺谱》出版；吴宗泰（1862—

1929），字观岱，江苏无锡人，工画山水、花卉和人物，他们全都是清末到民国的以卖画为生的画师们，为了要投合或取得"时人"的赞赏，故都很少能独树一帜，有特具的风格。

四

在民国初期的画坛上，吴俊卿和高仑的影响是很大的。吴俊卿的活动以上海为中心，高仑则是岭南派画家的领袖，还有在北京的陈衡恪、萧愻、姚华，在苏州的顾麟士，在上海的冯迥、王伟，在广东的陈树人等。其中，只有很少数的人是维持着传统的作风的，但重要的画家们却都有大胆的创造性的艺术劳动的成果。

高仑（1879—1951）字剑父，广东番禺人，工山水花鸟。他对于传统的古代画，有很深的研究，后又学习西洋画，到日本，进东京美术学院，直到毕业才回国。他提倡"新学院画派"，提倡"新文人画"。他成为"岭南画派"的领袖。他是很好地并大胆地融合了中国的古老传统和西洋的画法而创立了他自己的新的风格的；这风格很独特，也很高超，立刻便得到成功。他不运用中国传统的线条，而是用色彩或水墨的渲染来表现种种画题。他的景物有岭南的特色，因之，益发显出他的不雷同的风格来。他的影响很大。他自己的两个弟弟高嵡（字奇峰）和高剑僧，就都是受他的影响的。

高仑《渔港雨色》

陈衡恪（1876—1923）也是受过西洋画的教育，而能够融合中外，独创一格的画家。他字师曾，江西修水人。工山水花卉。他的小品画最为清隽可喜，能以寥寥的几笔，传达出深远的意趣。他的讽刺性的风俗画，也很有特色。

汤涤（1878—1948）是画山水和墨梅的。他字定之，浙江杭州人。他的山水是从李流芳出的，很苍劲，墨梅尤为有名。

萧愻（1883—1944）是画山水的。他字谦中，安徽怀宁人，显然是受徽派影响的。但他最好的山水画，时有独到之处。又有萧俊贤（1865—1949），也是画山水的。他字屋泉，湖南

衡阳人。他的山水画，也能自成一家。

陈树人（1883—1948）工画人物、花鸟、山水。他是广东番禺人。他的画具有南国风光，突出地显示出岭南画家们的大胆创造的精神。

顾麟士和冯迥乃是两个固守着传统堡垒的山水画家们。顾麟士（1865—1929）字鹤逸，号西津，江苏常州人。他家世收藏古代名画甚多，故他所摹仿的古画，范围很广。但他的山水画虽不名一家，而处处可以指点出其来源。冯迥（1882—1954）字超然，号涤舸，江苏常州人。他童年就爱画，山水、花卉都很精工，他的仕女独步一时，为传统的仕女画的后劲。

姚华（1876—1930）字茫父，贵州贵阳人。他善于画山水、花卉，也能作古佛、仕女。他曾传摹敦煌千佛洞的壁画断片和唐代的刻砖，付之版刻，很得到时人的喜爱。又有金城（1868—1926），字巩伯，又字拱北，浙江吴兴人。他工画山水、人物和花鸟，曾在北京创办中国画家研究会。王伟（1884—1950）字师梅，后更号师子，江苏句容人。曾到日本学画，毕业于日本美术学院。他善画山水，而尤工花鸟、虫鱼。他是向陈淳、恽寿平和华嵒学习的，在他的画里，却看不出多少西洋画的影响，可见他是属于维持着传统作风的一人。

在北京的画家们里，还可以特别地提出祁昆（1901—1944）这个名字来。他字井西，北京人。最长于青绿山水画，

萧愻《山水图》

陈树人《花鸟图轴》

尤能摹拟古代名作。在许多被忽视的真正的属于劳动人民的"画匠"们里，他是可以代表的。

五

但到了民国晚期和中华人民共和国成立时代，有三位大画家：齐璜、黄质、徐悲鸿诞生于世，便完全改变了过去的画风，打破了一切陈规，开创了一个全新的场面，为近百年来的中国画坛树立起更为光辉的大旗帜。他们光芒四射地代表了这个反帝、反封建运动的将次的和已经成功的黎明期的画坛。

齐璜（1863—1957）字渭青，号白石，湖南湘潭人。他少年时很穷苦，做过木匠，精于木雕技术。他的特点，说明了他的艺术是和劳动人民的思想、感情紧密地结合在一起的。他的画全是向自然观察有得而写下的，很早他就有了大胆创造的力量。他善于作花鸟、草虫，但也能写山水、人物。他的山水画能脱出"四王"的和长期以来占领了山水画领域的其他画派的陈陈相因的规范，而自创一种未之前有的清新的意境。他的人物画则多幽默的和讽刺的意义；也画仕女，功力也是很深的。他的独特之处，尤在花鸟和草虫。他常画很工致的草虫于粗枝大叶之上；又画蜻蜓独飞，下面只是淡墨划过的几条水痕；在大芭蕉叶下，画着一群鸡雏；溪水流得很急，从上流浮游来了一群小鱼或一群蝌蚪；一只透明的玻璃杯里，

齐白石《荔枝蜻蜓图》

插着一支鲜艳的花朵；一只大瓷盘里，放着鲜红欲滴的樱桃；一个小酒瓶，一只酒杯，其旁是切开了的咸鸭蛋；蜜蜂们在花丛里嗡嗡地飞鸣着，那透明的翅膀仿佛就在急速地鼓动着……那些题材和结构全都是前无古人的。他的画题和画中的动物和植物，全都是人民在日常生活中所习见的，并和人民的生活有密切关系的，像虾、蟹、雏鸡、萝卜、白菜、玉米和牵牛花等等。他不画奇花异草、珍禽怪兽，他只是画我们天天看得见、到处见得到的平平常常的东西。他是一个真实的人民画家。他从来不曾成为脱离人间的幻想者。在中华人民共和国成立后，他虽已达将近九十的高龄，却仍作画不息，且为保卫世界和平而画了不少画。他的《和平万岁》是具有丰富的意境的。他于1956年获得国际和平奖金。他是第一届人民政治协商会议的委员，也是第一届全国人民代表大会的代表。他当选了中国美术家协会主席。在1957年逝世的时候，全世界的爱好和平、爱好艺术的人民都在哀悼着他。

黄宾虹（1863—1954）和齐璜是同年生的。他名质，字宾虹，号予向，安徽黟县人。他专工山水画，从徽派中出，而不局限于他们的范围。他能在尺幅上，画出深远异常的景色。他常作鸟瞰式的山水，而显得清润、旷远，构图甚美。他从事于多年的教育工作，直到死时，还是杭州艺术专门学校的教授。他曾编辑皇皇巨著《美术丛书》，对于普及美术知识有很

黄宾虹《花卉册页》之一

大的贡献。

　　徐悲鸿（1895—1953）很好地运用着西洋画法来绘写中国题材，他是融合中西画法而获得成功的一个画家。他是江苏宜兴人，很年轻的时候就到上海学画。他家境很贫穷。在1918年到法国巴黎去学画。归国后，做了多年的教授，又任前北平艺专校长。中华人民共和国成立后，他任中央美术学院院长，又被选为中国美术家协会主席和第一届人民政治协商会议委员。他在中国现代绘画上影响是很大的；不仅为了他融合中西，自创一家，在人物画方面（他的《愚公移山》大

徐悲鸿《愚公移山》（局部）

画轴，乃是一幅气象宏伟的杰作）有卓越的成绩，也因为他在
中国绘画上，竭力提倡着打破传统束缚，向社会主义现实主
义的绘画学习，他要求画家们在实际生活里、在大自然里取
得题材。

　　以上所叙述的近百年来中国绘画的发展，说明了中国绘
画在这近百年时期里是繁盛非凡的，是像春天的百花竞秀的
大花园似的，各个画派，各个画家，全都发挥其所长，而对于
中国画坛各有所贡献。我们在这里可以肯定地说，这近百年
来的中国画，在中国绘画的悠久而光荣的历史上，是不比任
何一个时期逊色的；比他们更多的是豪迈不羁的气概，和敢
于独创自己的风格的雄心。明末以来陈陈相因、无内容的庸

俗平凡的山水画，到了这时期方才逐渐地消失了影响。更重要的是在这个时期的后期，即最近二十多年来，我们的画家们已走上了古所未有的一条光明大道上来，那就是沿着社会主义现实主义的大道上前进的。在绘画方面，特别是速写画、版画、招贴画、宣传画和许多大型的山水画、花鸟画方面，都是向现实的社会生活里观察有得，而以具有艺术家们最好的善良的心胸和独创不凡的气概写出的。他们的作品成为社会主义革命和建设的宣传鼓动的有力的武器。这样的前景，是更为广阔，更加光明的。

关于近百年来许多画家们的资料，都是北京中国画院和四川、上海、广东、福建、天津市等地区的文化部门供给的，作者应该在这里对他们表示谢意！

图书在版编目(CIP)数据

中国古代绘画概述 / 郑振铎著. —— 杭州 ：浙江人
民美术出版社，2019.7
ISBN 978-7-5340-7370-0

Ⅰ.①中… Ⅱ.①郑… Ⅲ.①中国画－绘画评论－中
国－古代 Ⅳ.①J212.052

中国版本图书馆CIP数据核字(2019)第096604号

中国古代绘画概述
郑振铎 著

责任编辑　霍西胜
文字编辑　谢沈佳
责任校对　余雅汝
装帧设计　傅晓冬
责任印制　陈柏荣

出版发行　浙江人民美术出版社
　　　　　（杭州市体育场路347号）
网　　址　http://mss.zjcb.com
经　　销　全国各地新华书店
制　　版　浙江时代出版服务有限公司
印　　刷　浙江海虹彩色印务有限公司
版　　次　2019年7月第1版·第1次印刷
开　　本　787mm×1092mm　1/32
印　　张　5.25
字　　数　98千字
书　　号　ISBN 978-7-5340-7370-0
定　　价　38.00元

如发现印刷装订质量问题，影响阅读，
请与出版社市场营销中心联系调换。